Art - Book

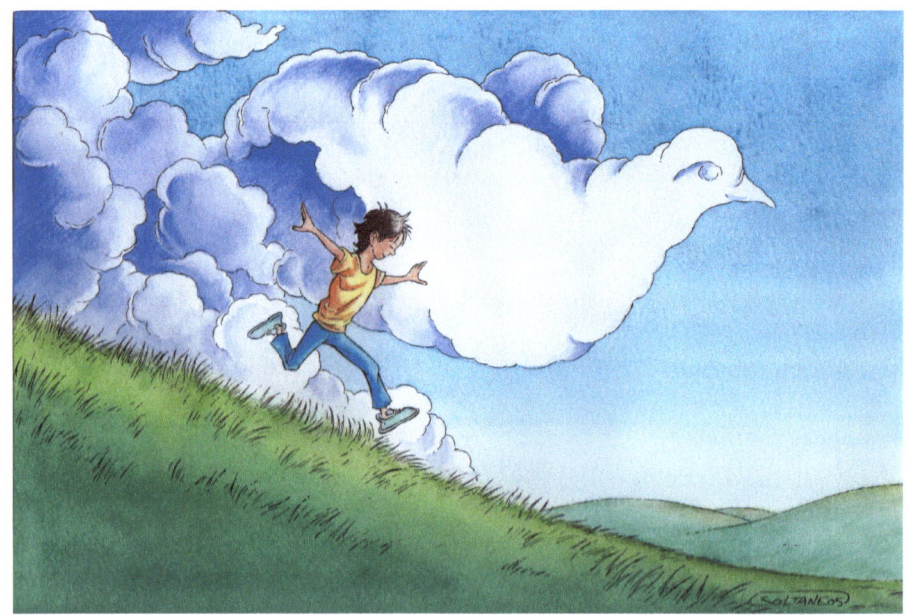

Crayon, Encre, Aquarelle, Numerique ,3D

© Hocine Soltane: Octobre 2015

Tous droits de reproduction, de traduction
et d'adaptation strictement réservés pour tous les pays

PRÉFACE

L'art de Hocine Soltane est un mix séduisant de technicité et d'innocence, de savoir-faire et de naïveté, de sincérité et de sincérité. Oui, il est deux fois sincère !

Qu'il utilise les bonnes vieilles méthodes d'encre, d'aquarelle et de papier, ou qu'il expérimente sur palette graphique, il n'oublie jamais d'apporter son coeur avec lui, ni cette inspiration puisée dans les millénaires de ses mille-et-une-nuits presque originelles.
Presque, car il est de Tunisie tandis que les contes orientaux sont de tout le monde arabe.

C'est dans le sud tunisien, aux portes du Sahara, que tout a commencé pour lui. Pas de télé, pas d'électricité ni d'eau courante, mais une grand-mère qui berçait ses petits-enfants avec des contes aussi bien transmis oralement qu'enrichis de ses propres rêveries. Et il y avait un peintre, ami de son oncle, dont il aimait aller souvent contempler les tableaux. Une fois par mois passait un cinéma ambulant qui l'initiait à l'image, à la narration, au mouvement ; le lendemain, il racontait le film à sa grand-mère en s'aidant de petits dessins dans des cases…
Aussi la bande dessinée lui a-t-elle parlé une fois adulte.
En même temps que ces illustrations dont il tire l'essentiel de son art.

Les animaux, les végétaux, la Nature en un mot, il la visite comme s'il y était chez lui.
Et peut-être d'ailleurs qu'il y est chez lui, tellement on s'y sent à ses côtés en visite de l'intérieur.

Chez lui, les arbres sont doués de pouvoirs surnaturels, et les créatures, les vents et les herbes semblent soudés à leurs troncs.

Les Éléments selon Hocine s'entremêlent pour créer des récits spectaculaires, que sa mise en couleurs baroque enlumine.

Il y a des hommes qui s'envolent, en même temps que les feuilles mortes, des ombres qui s'y glissent, des bêtes " sauvages " qui semblent en paix, des visages de femmes, d'enfants, d'ancêtres…
ancêtres comme sa grand-mère qui lui a transmis des légendes, des rêves, des sagesses.

Je suis toujours surpris, interpelé, séduit par le monde artistique de Hocine Soltane. Et je vous invite à y pénétrer avec moi. Avec le même plaisir.

Numa Sadoul, 10 octobre 2015

Illustrations Crayon et Encre

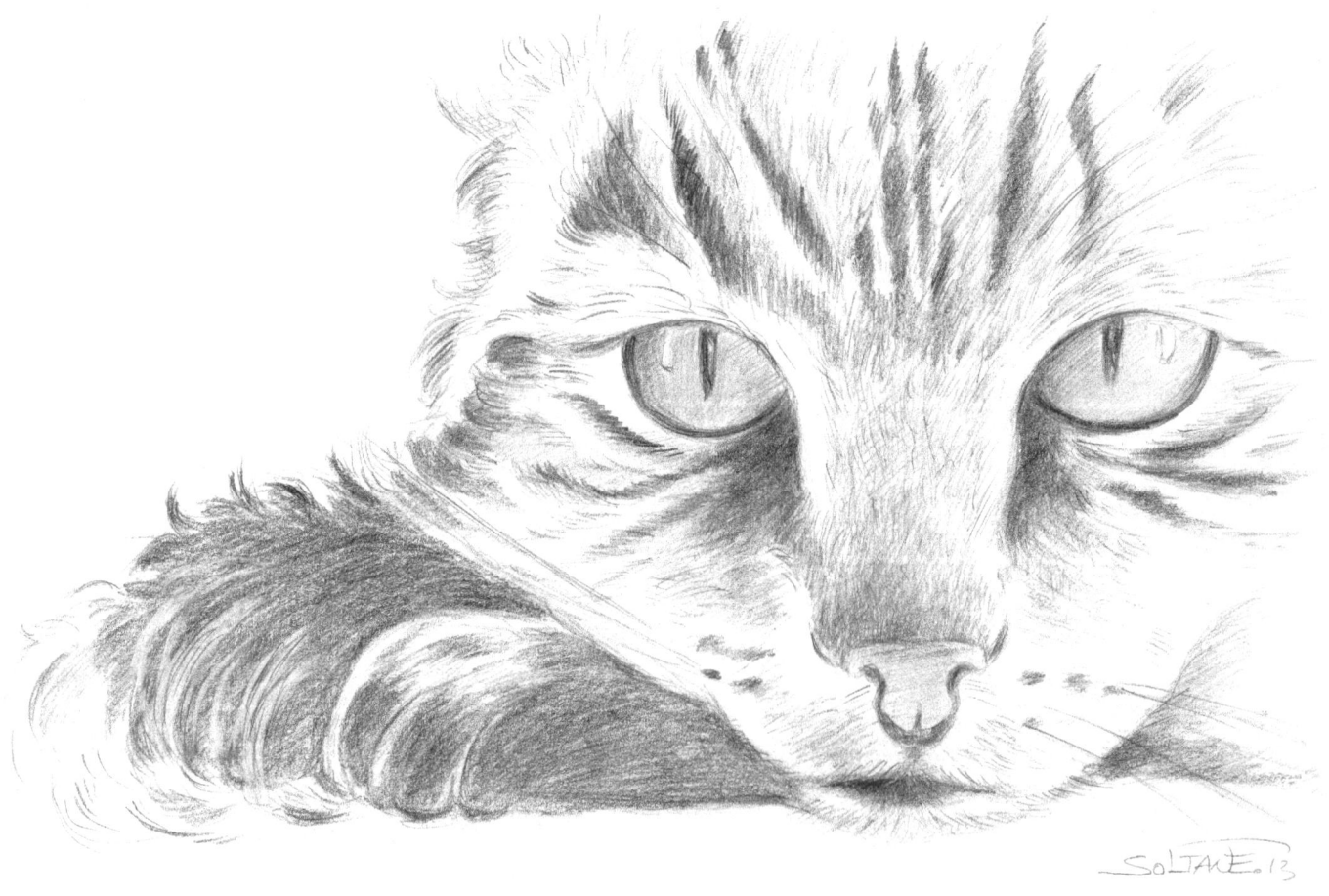

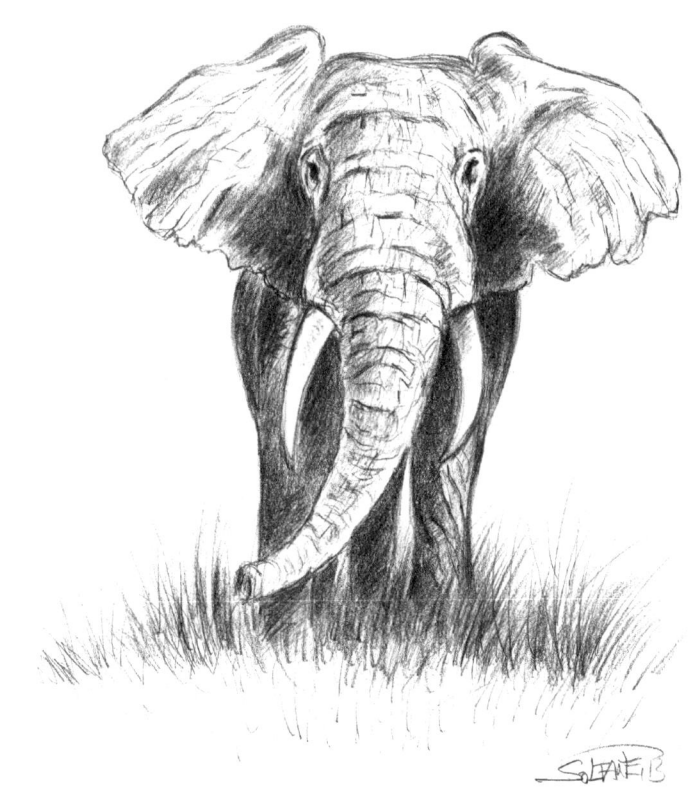

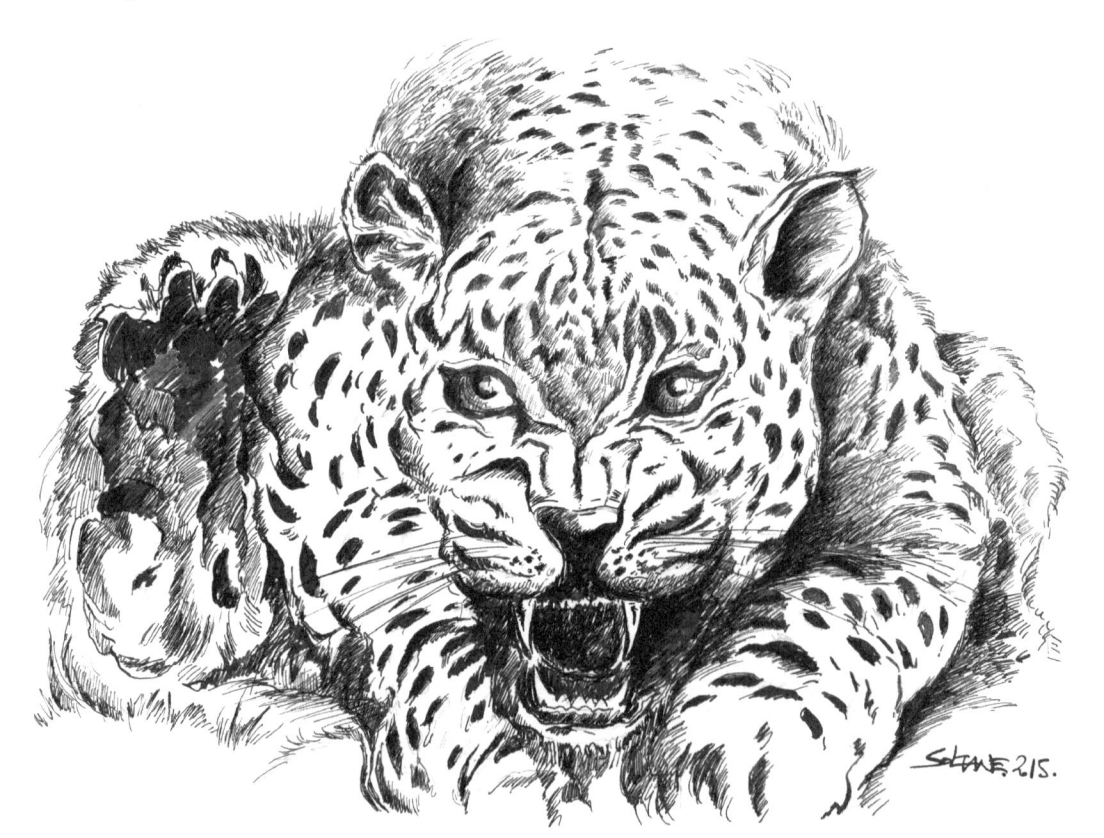

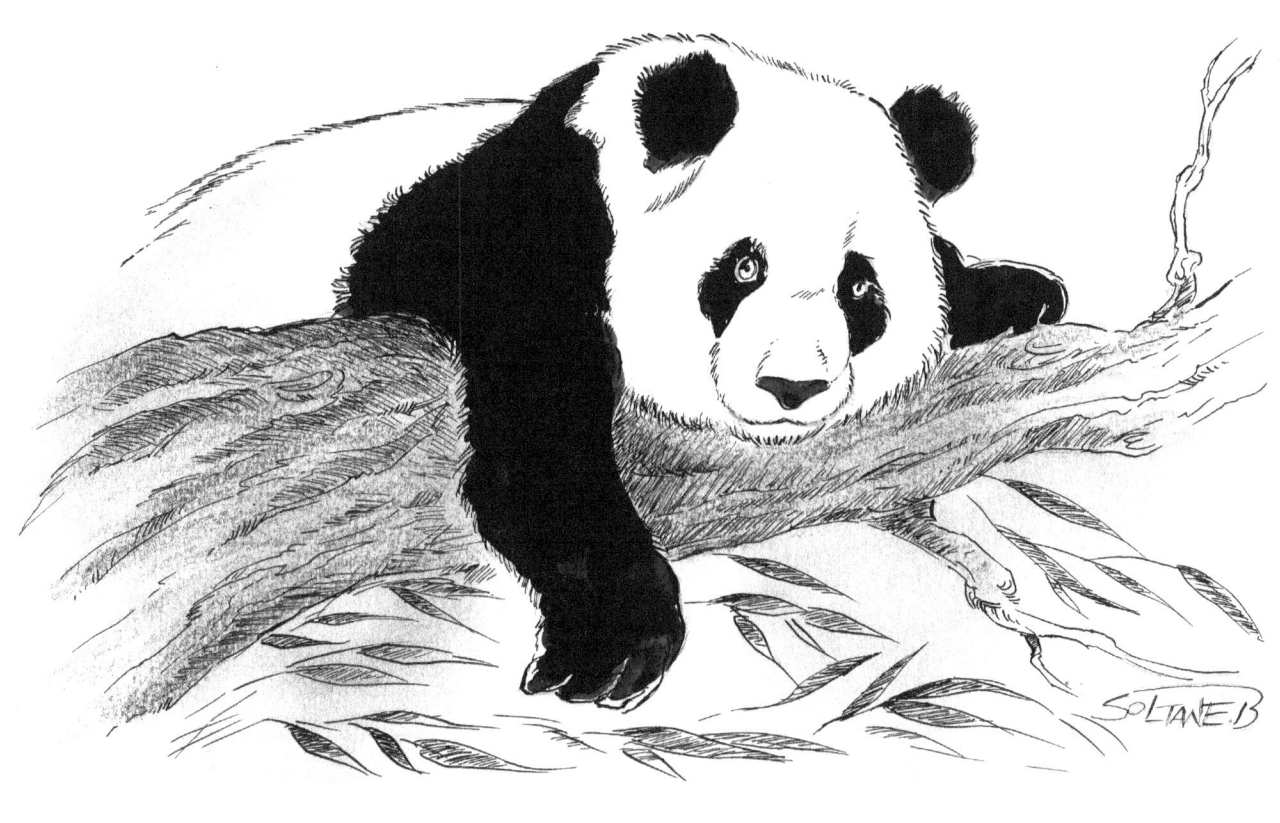

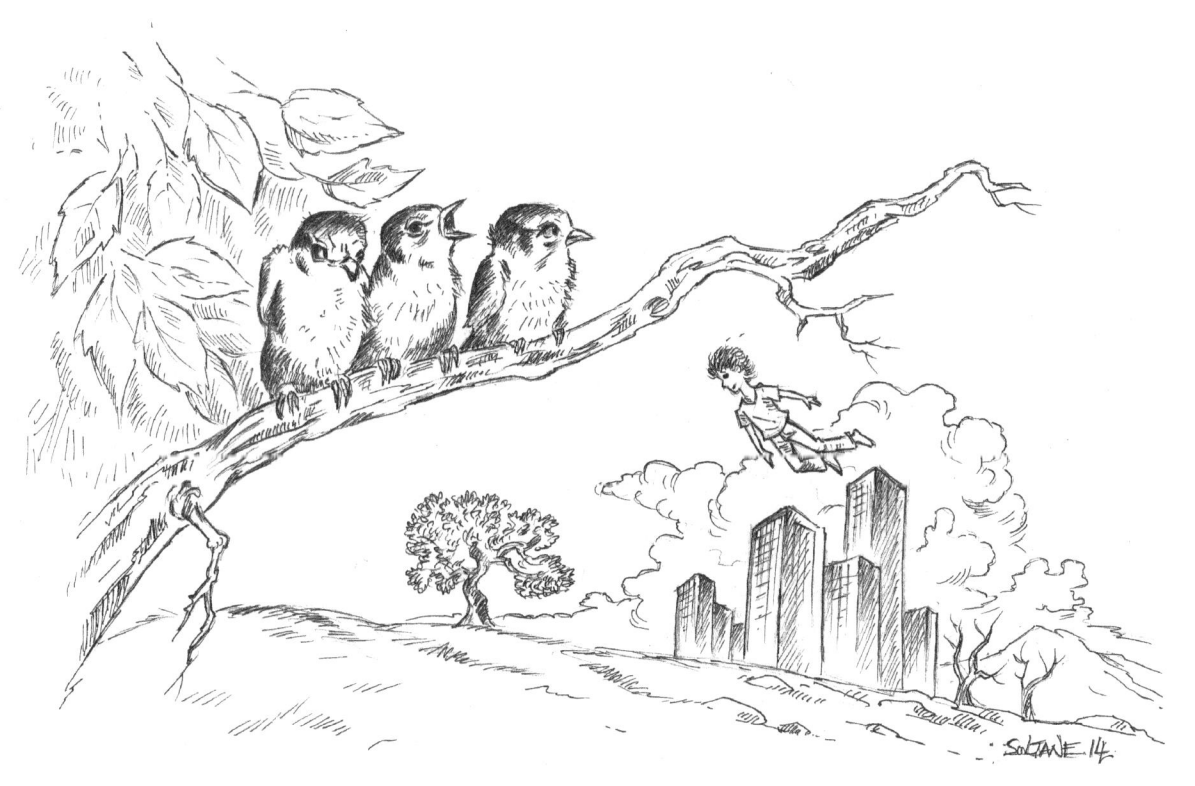

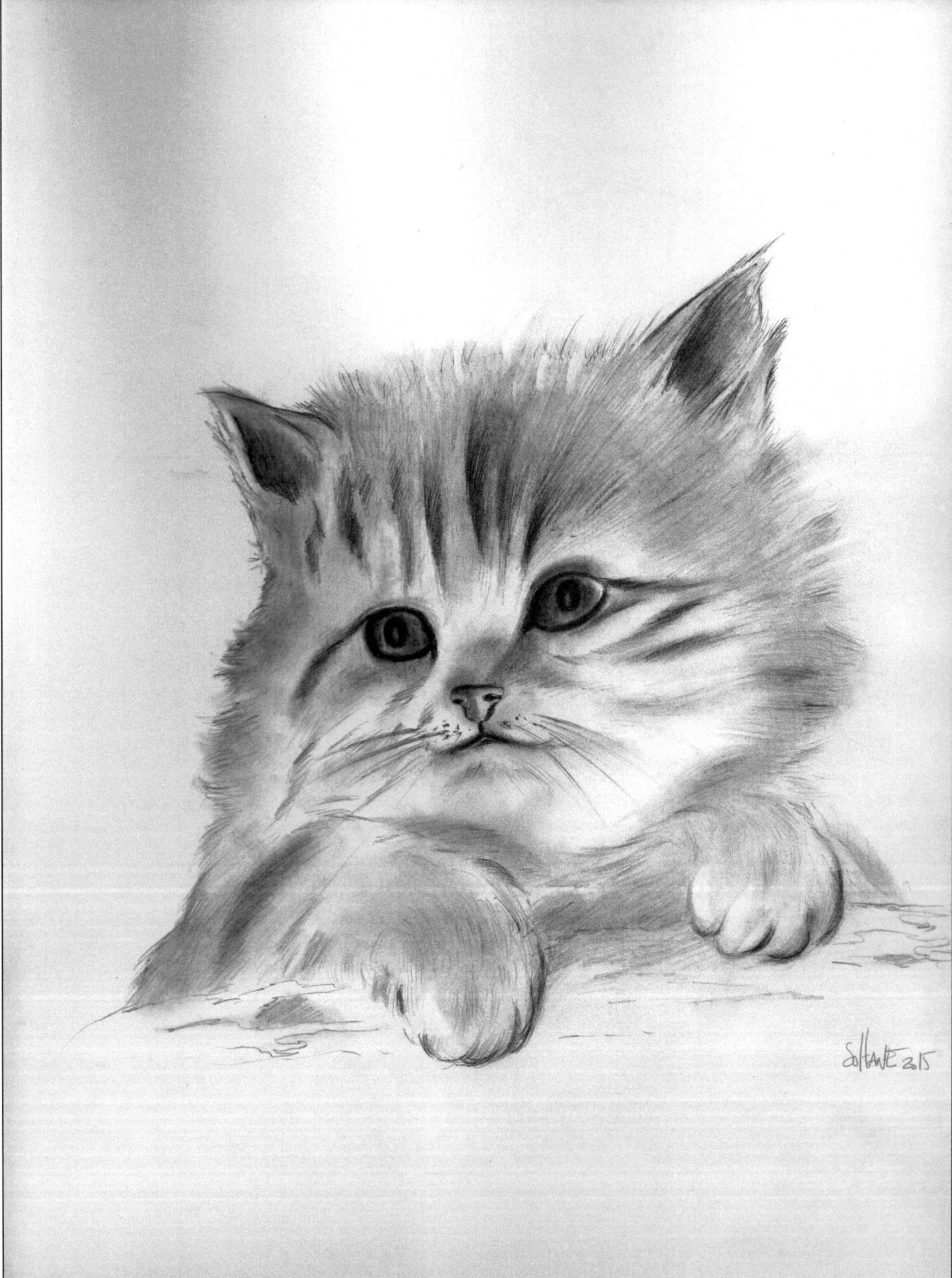

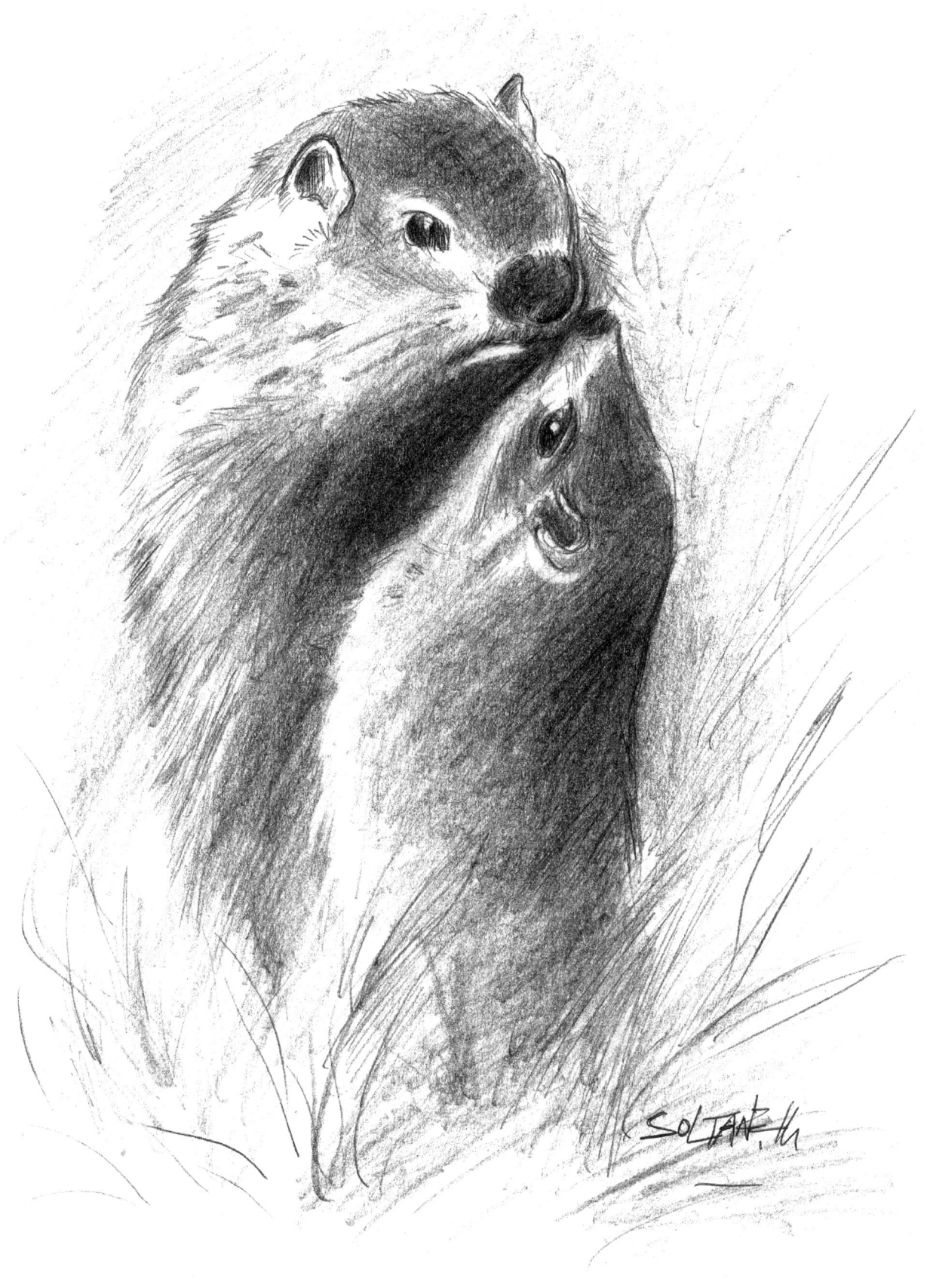

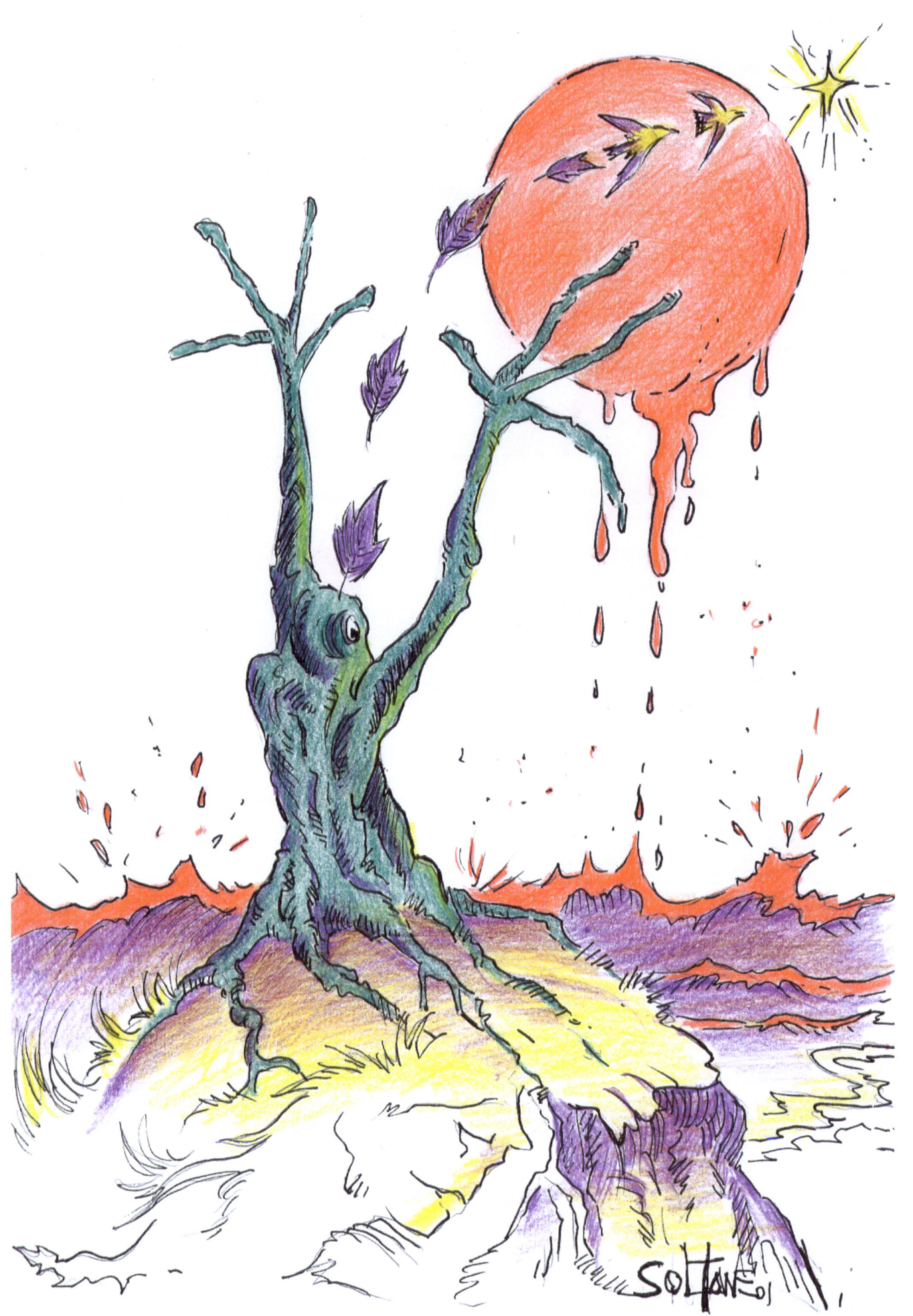

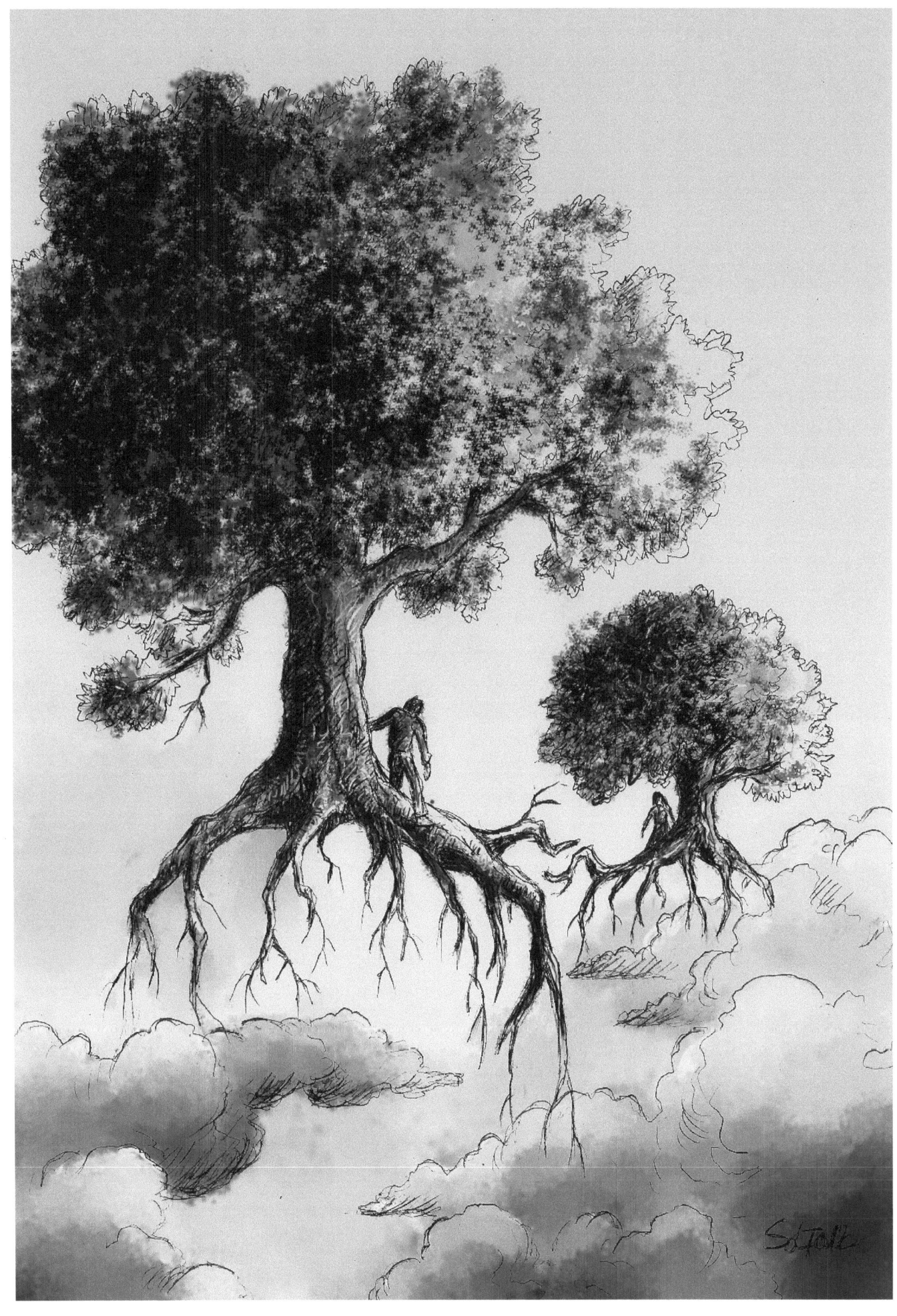

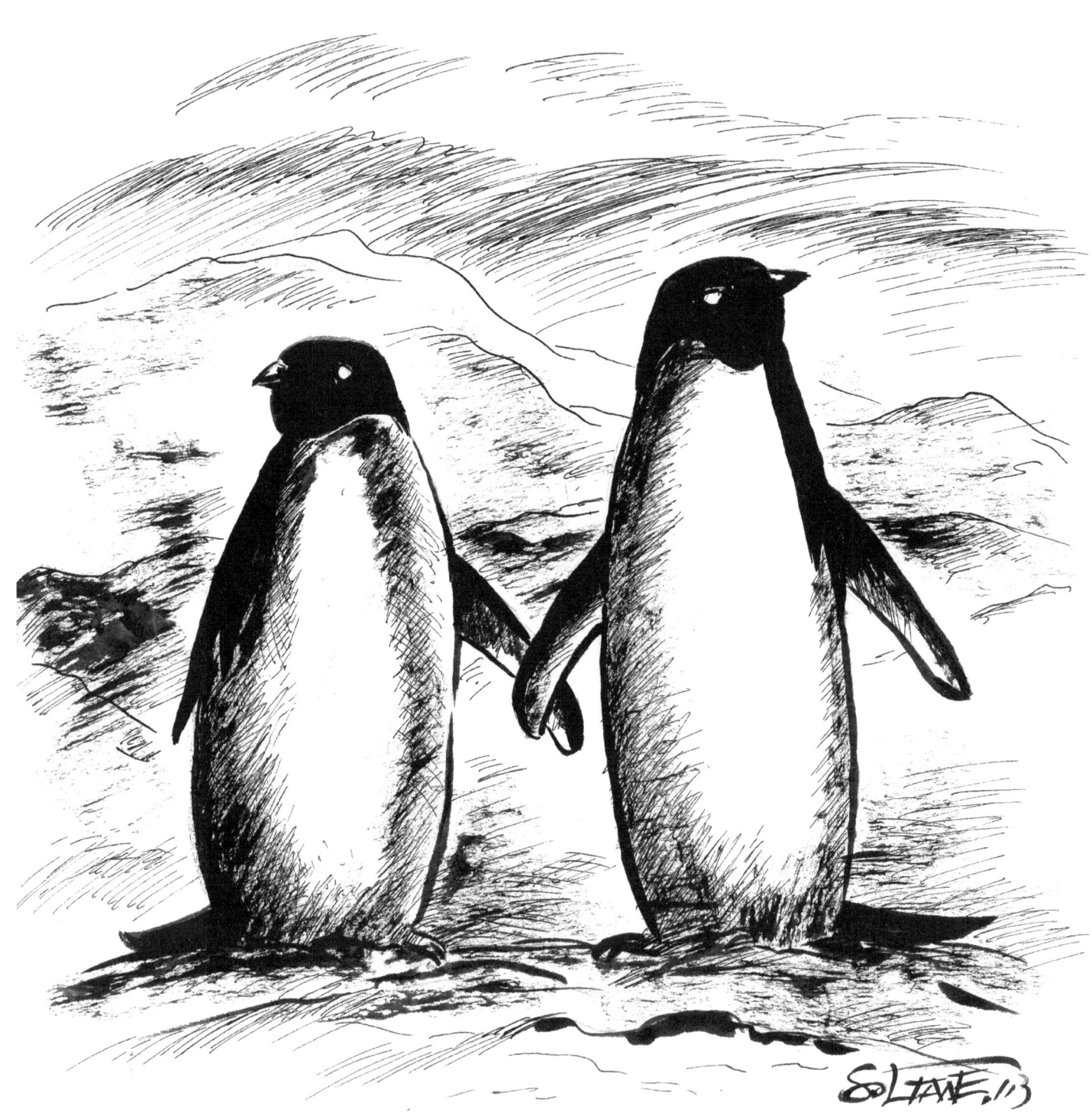

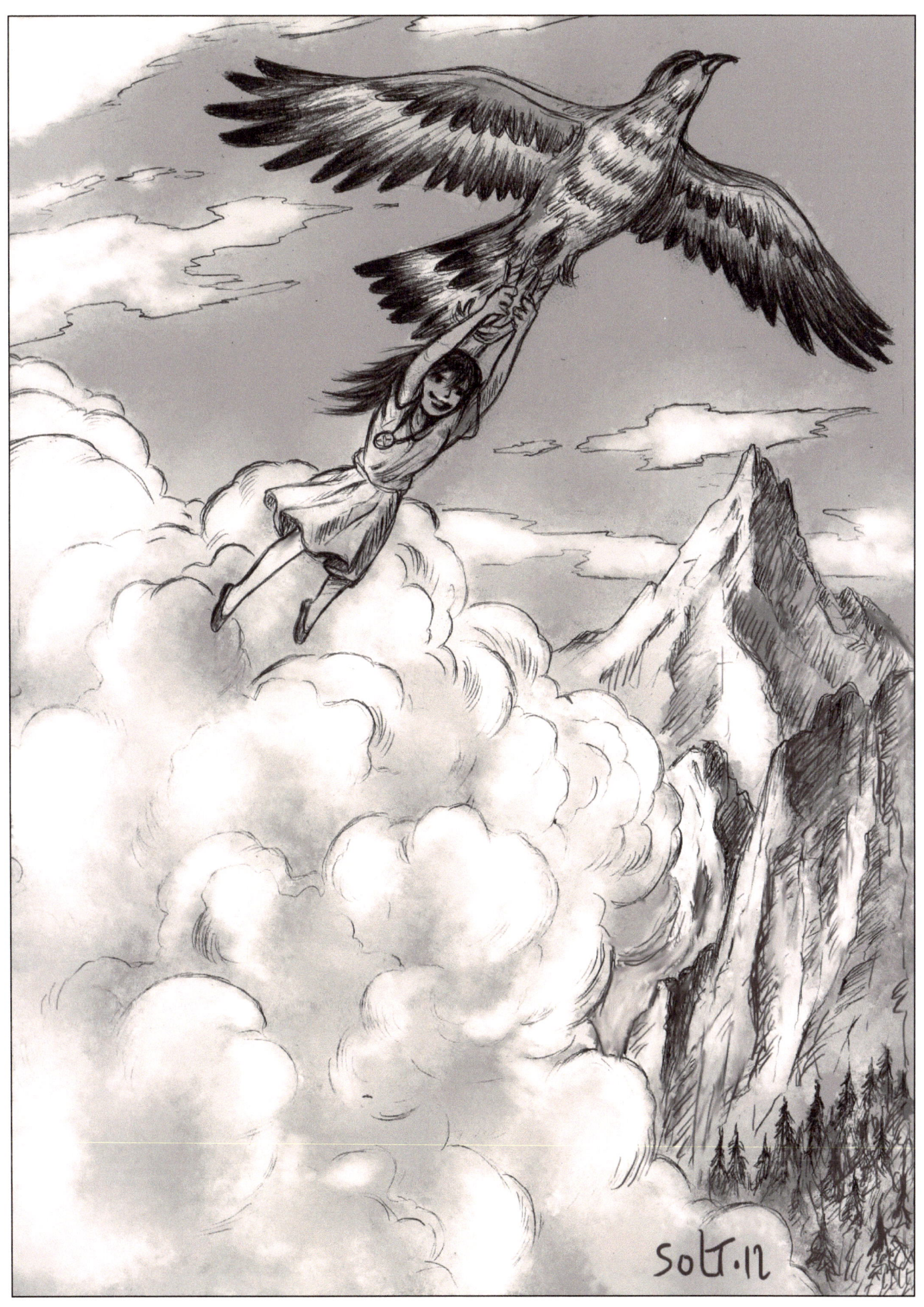

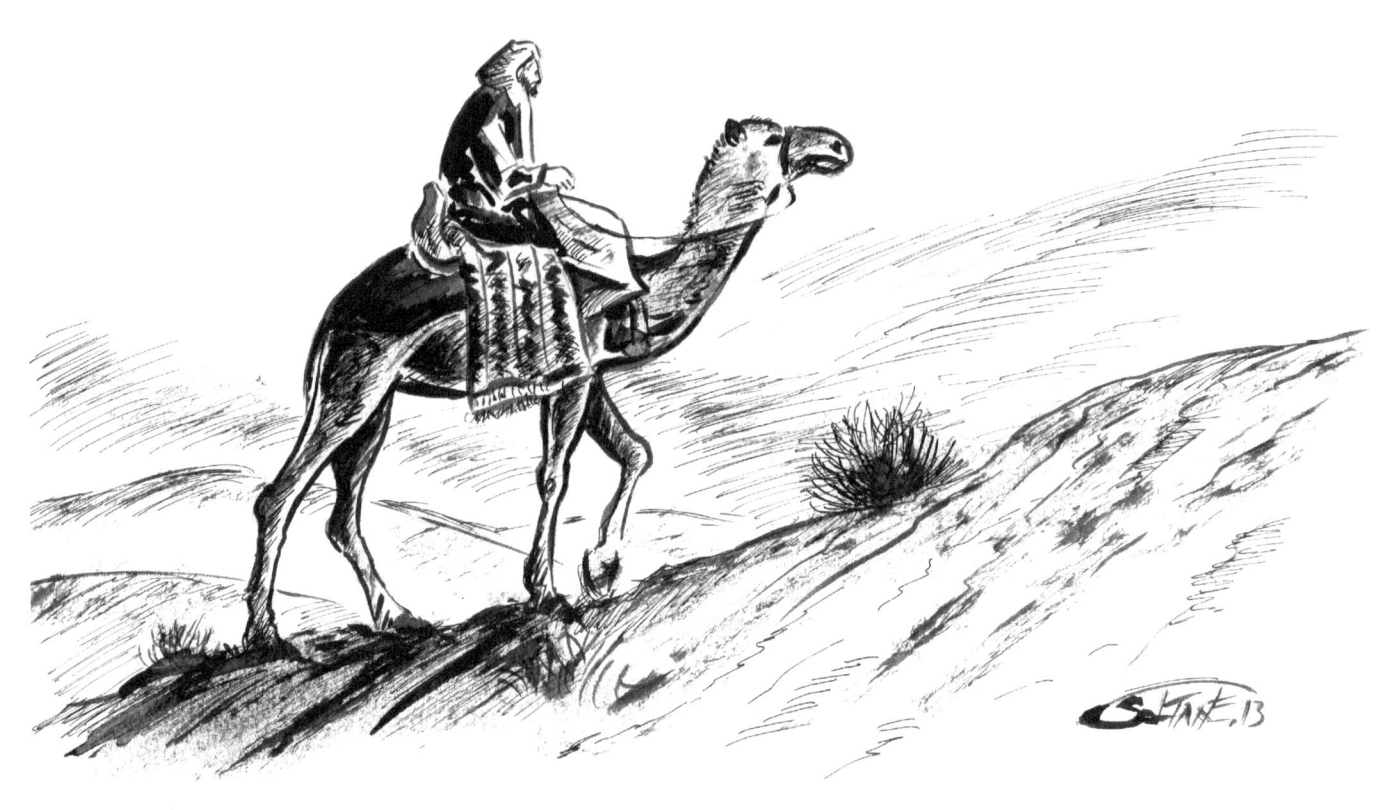
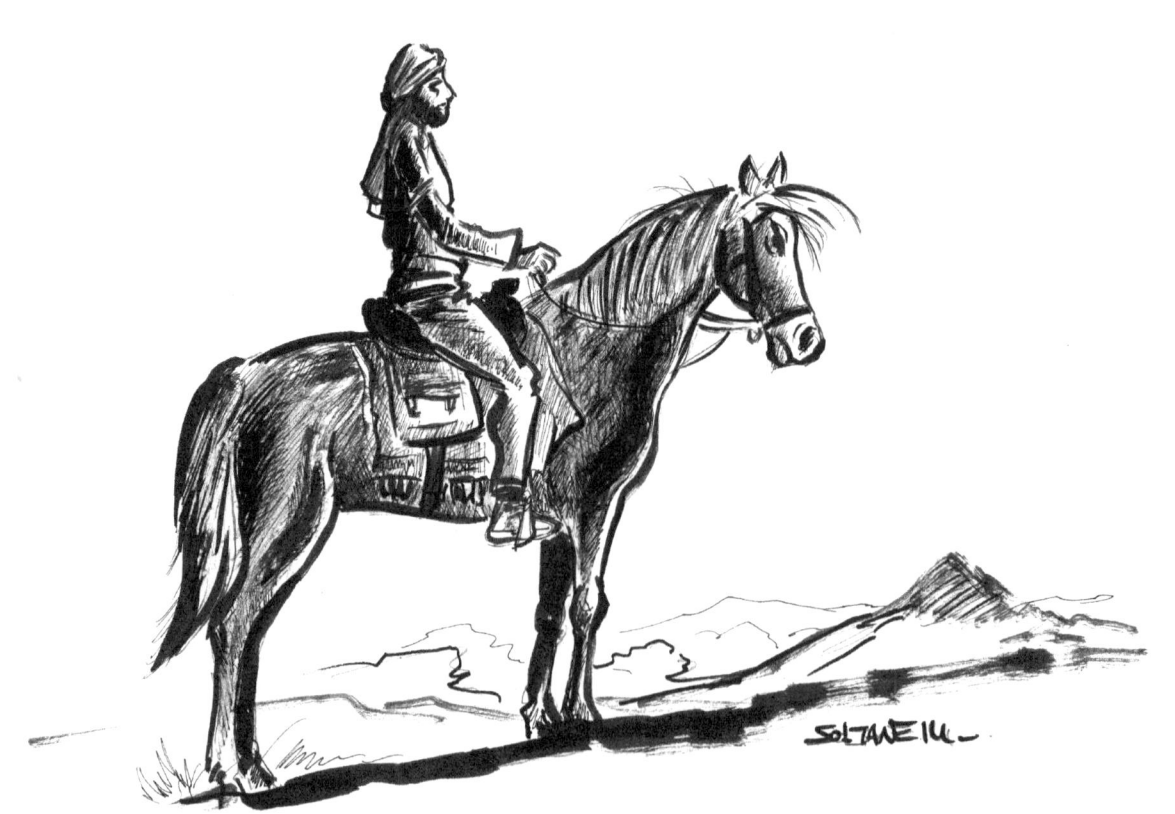

illustrations Aquarelles

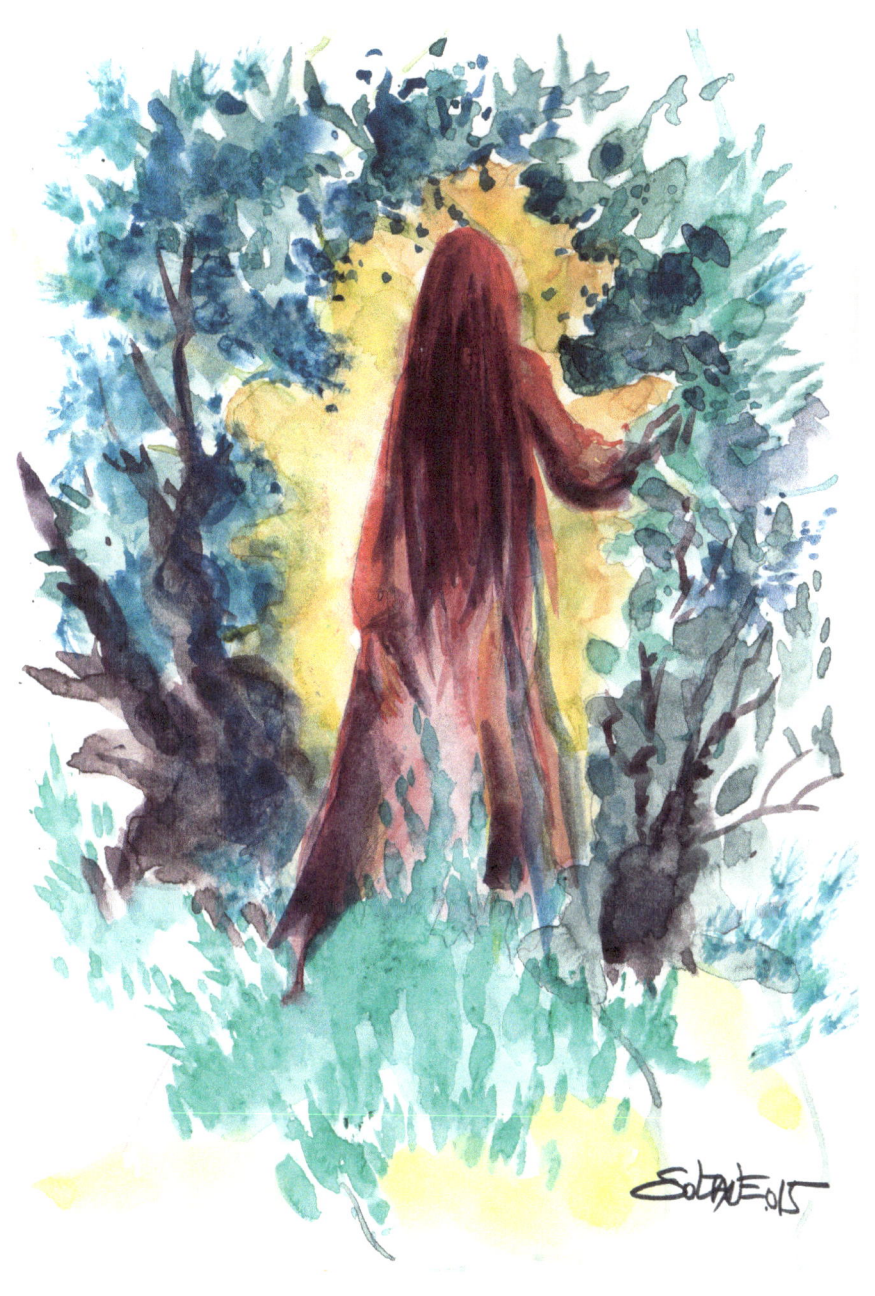

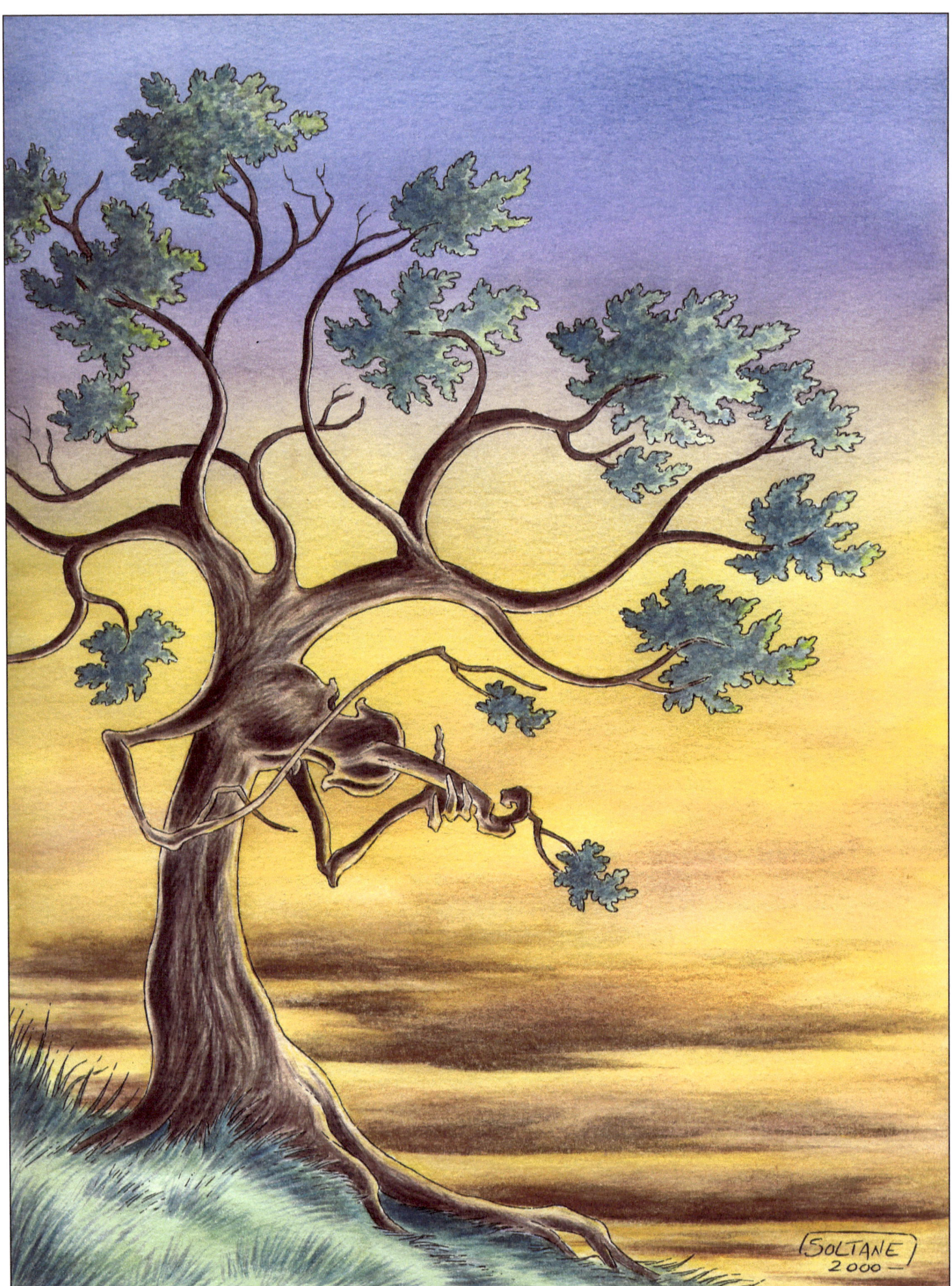

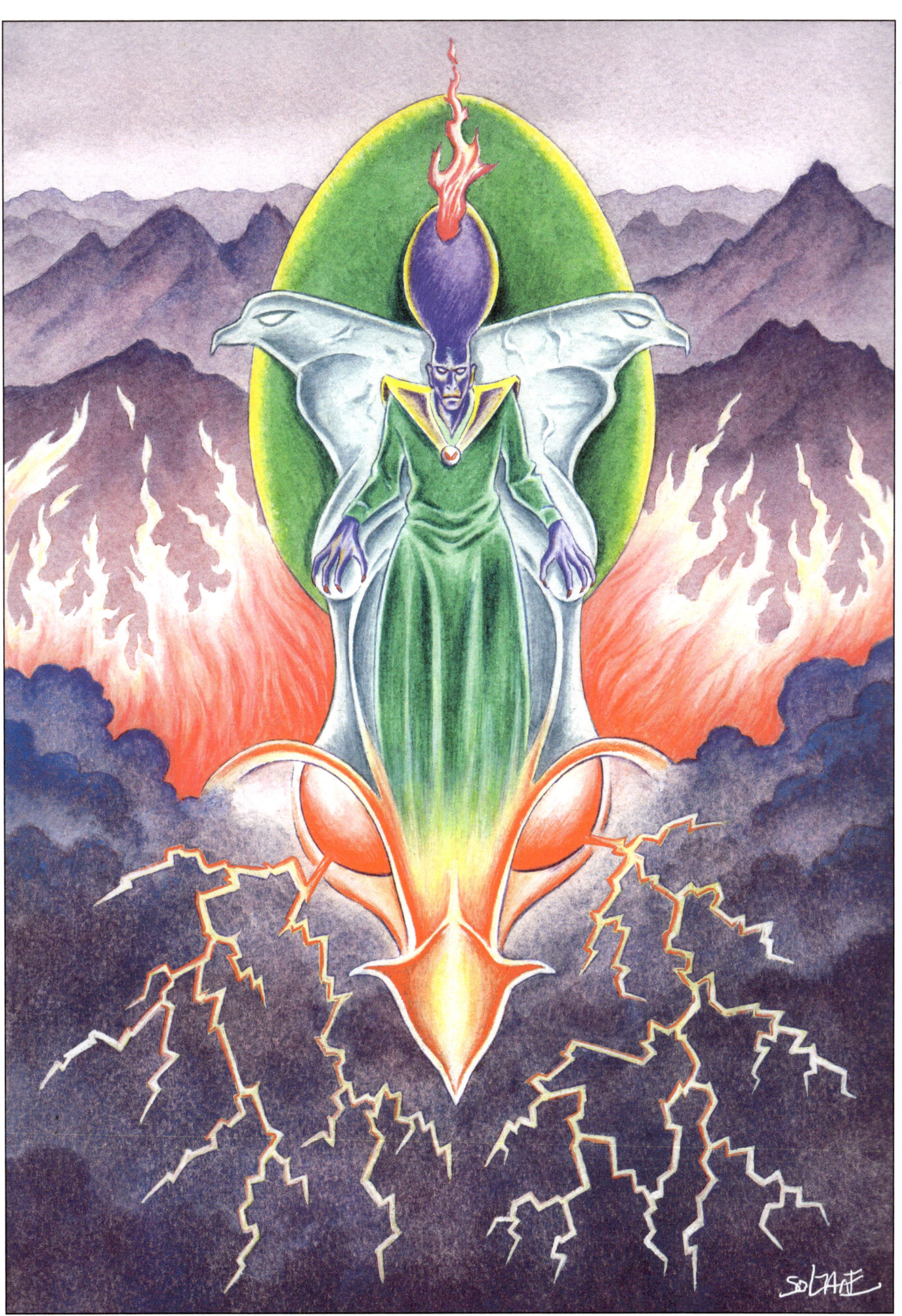

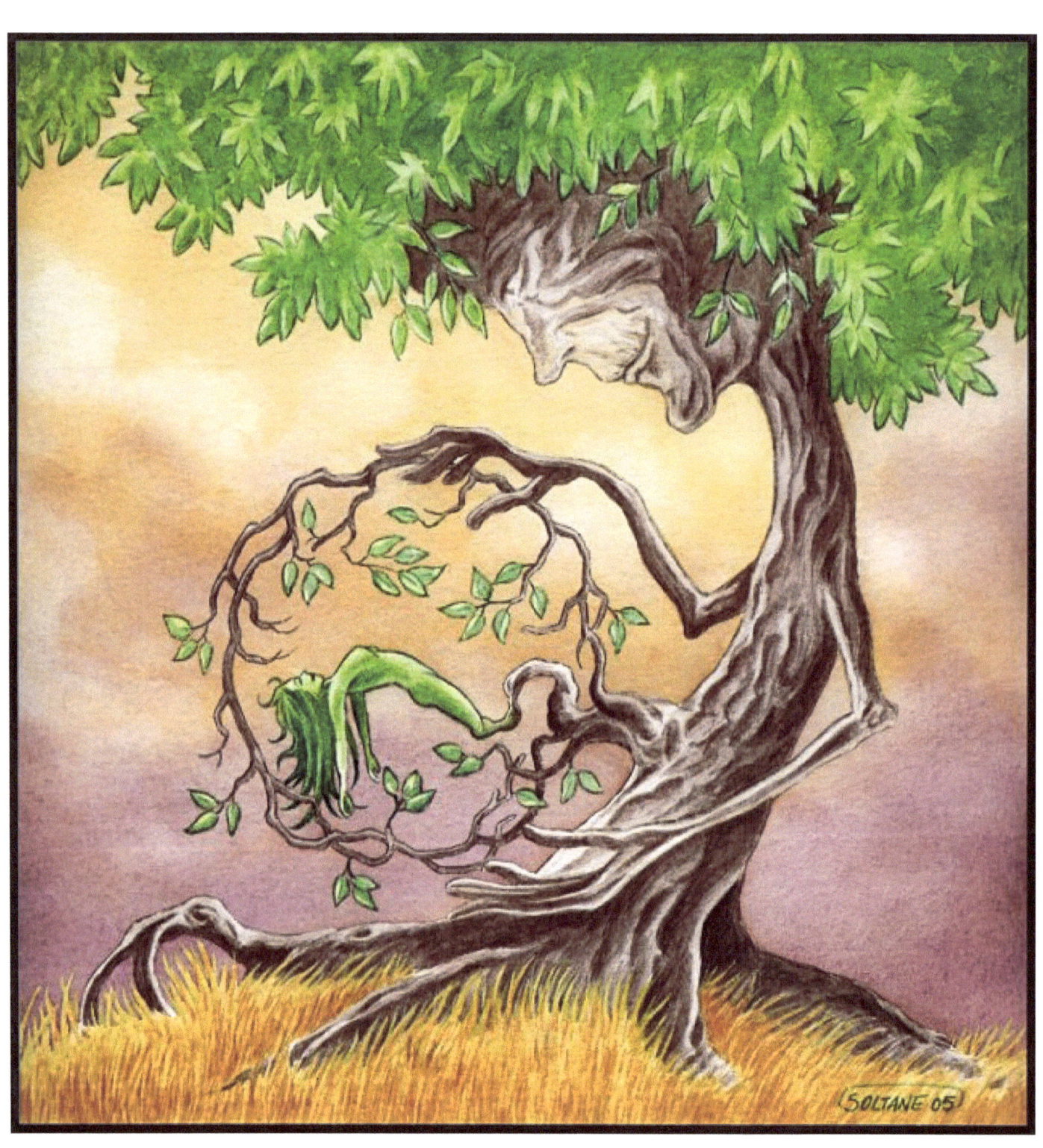

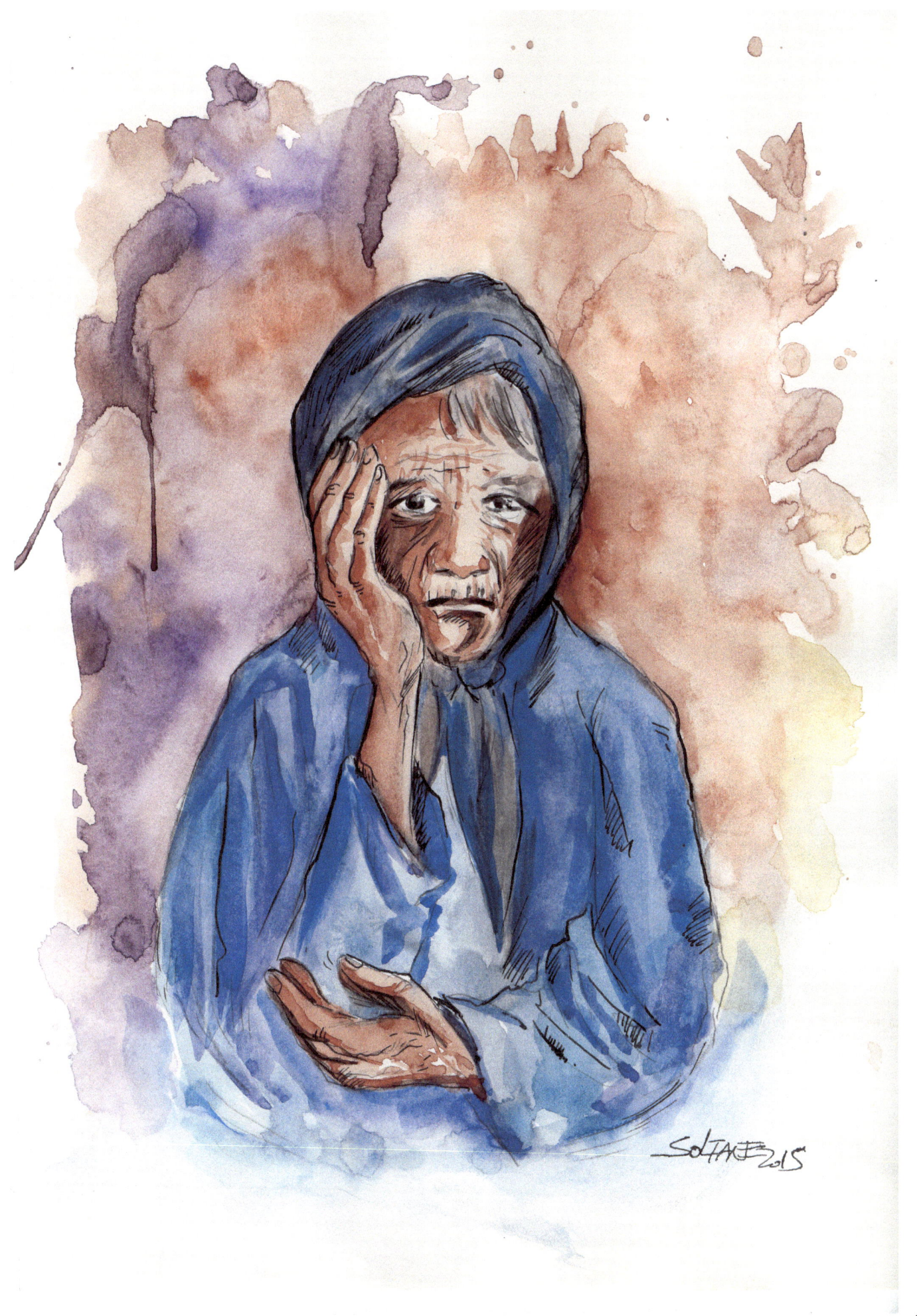

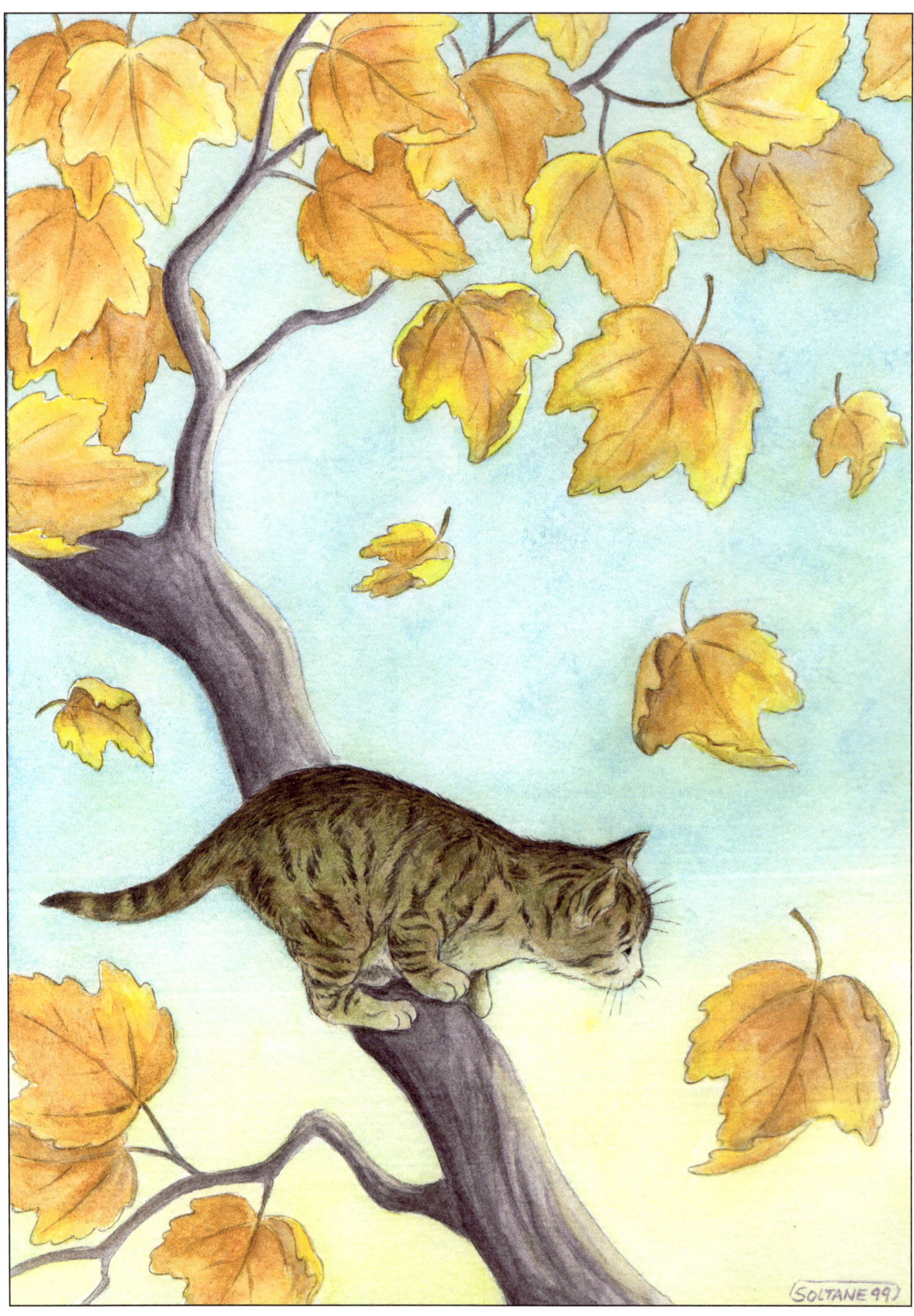

21

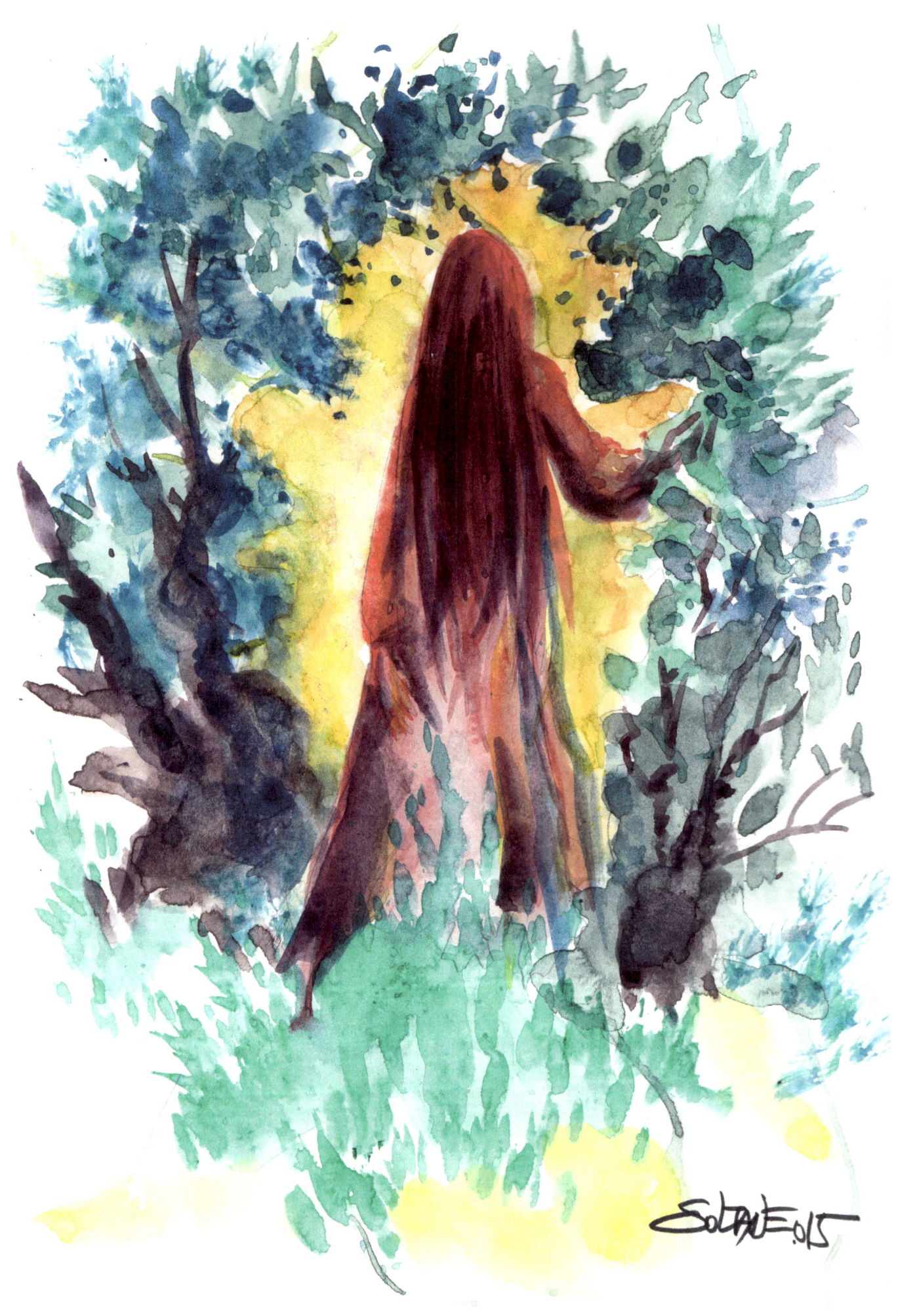

illustrations Numeriques

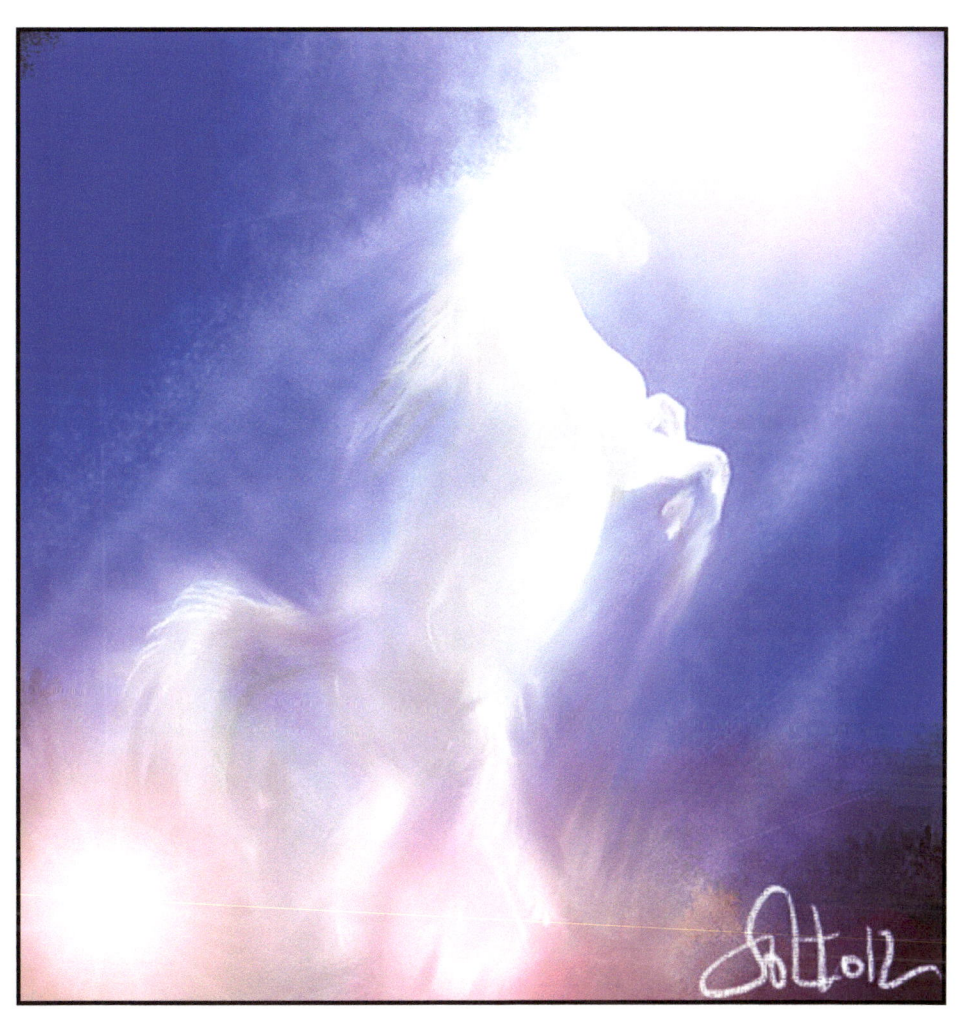

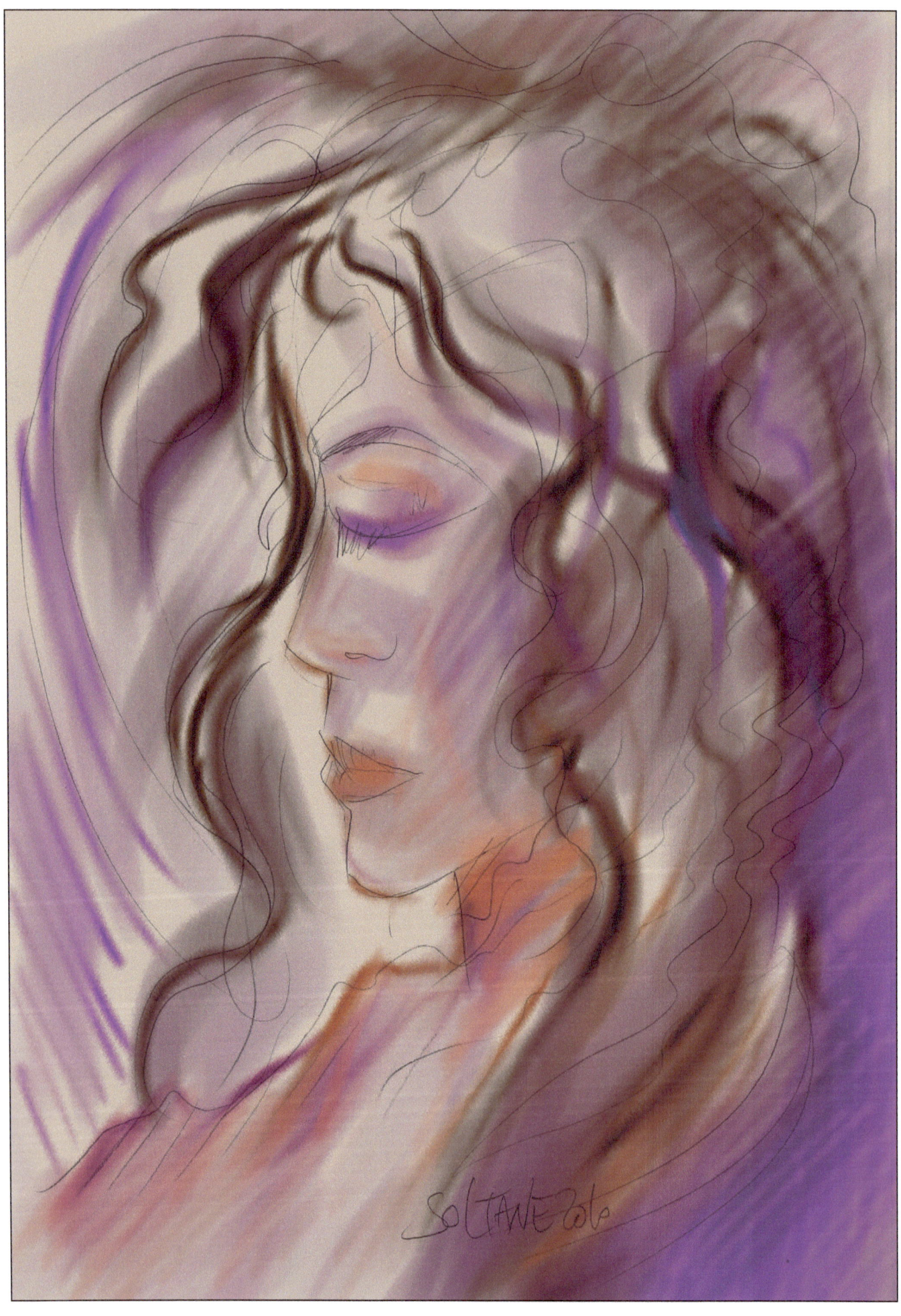

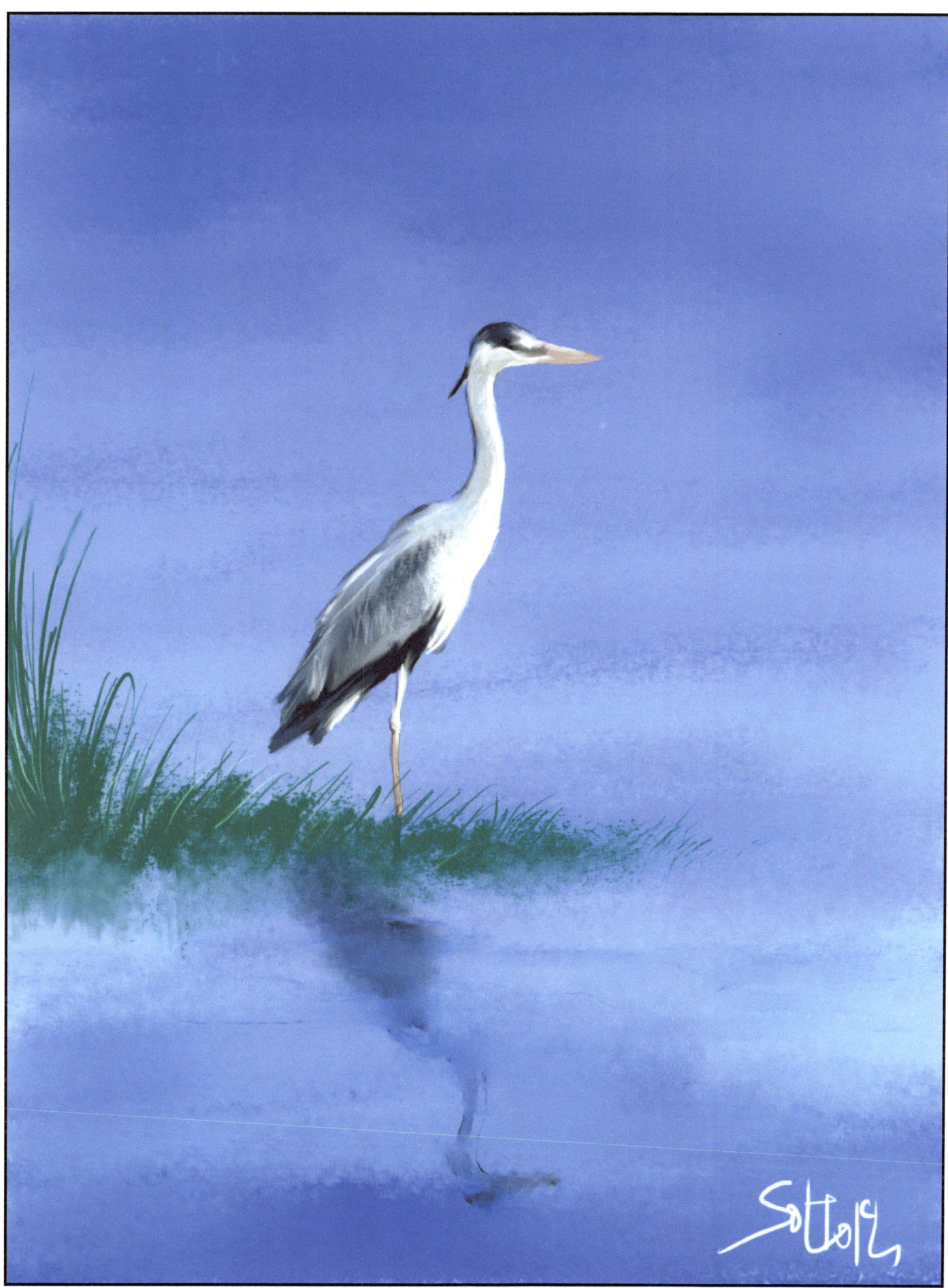

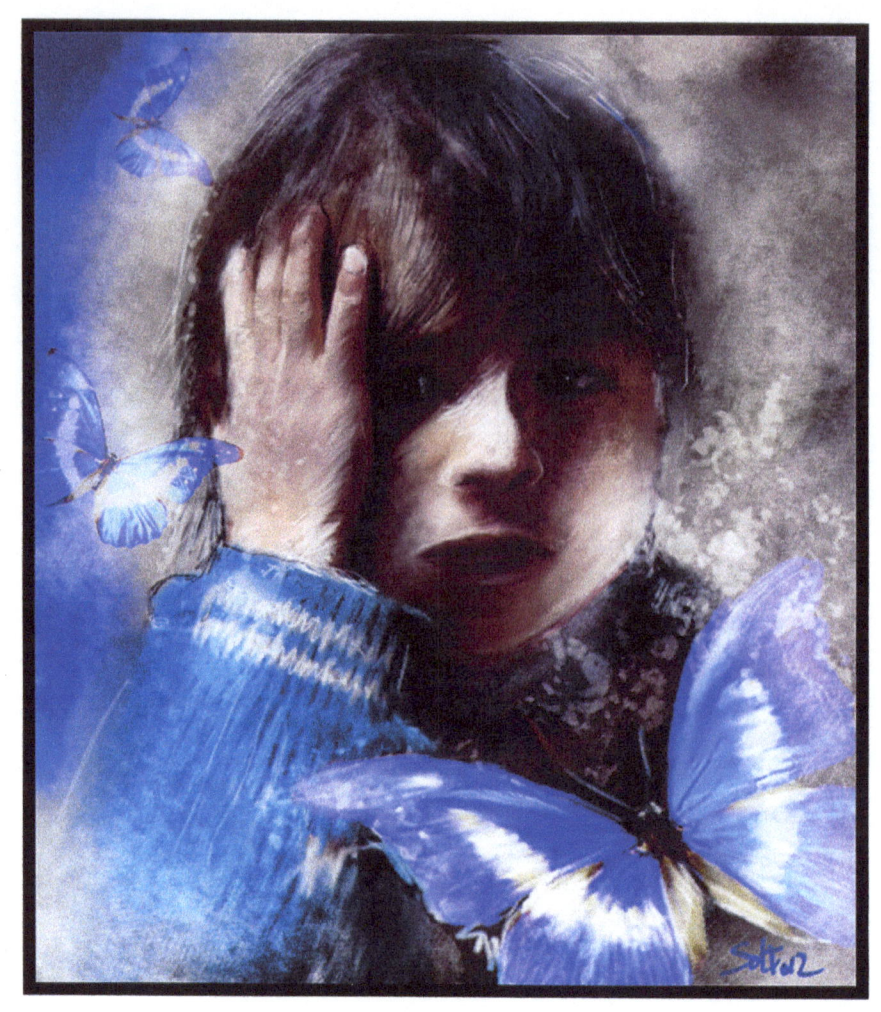
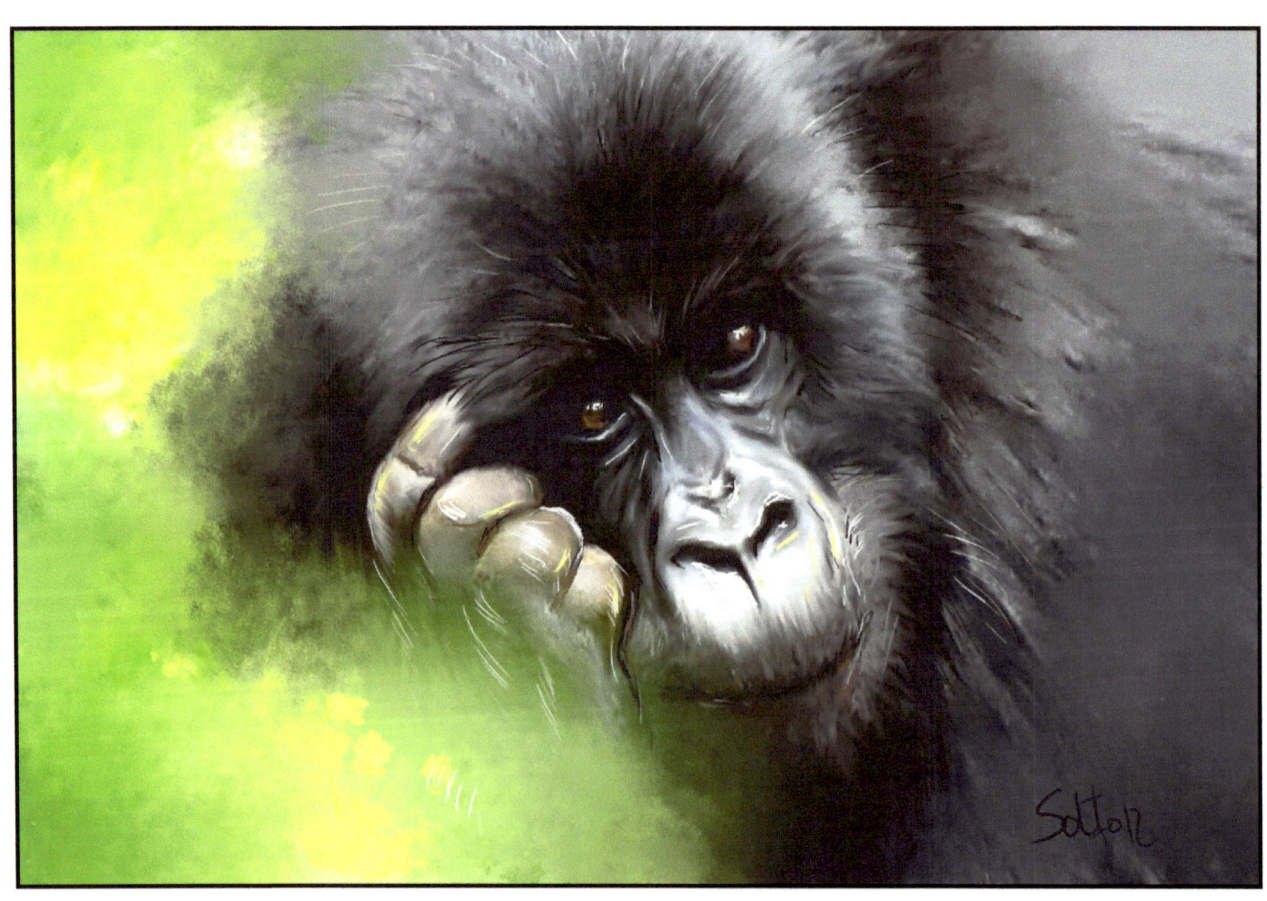

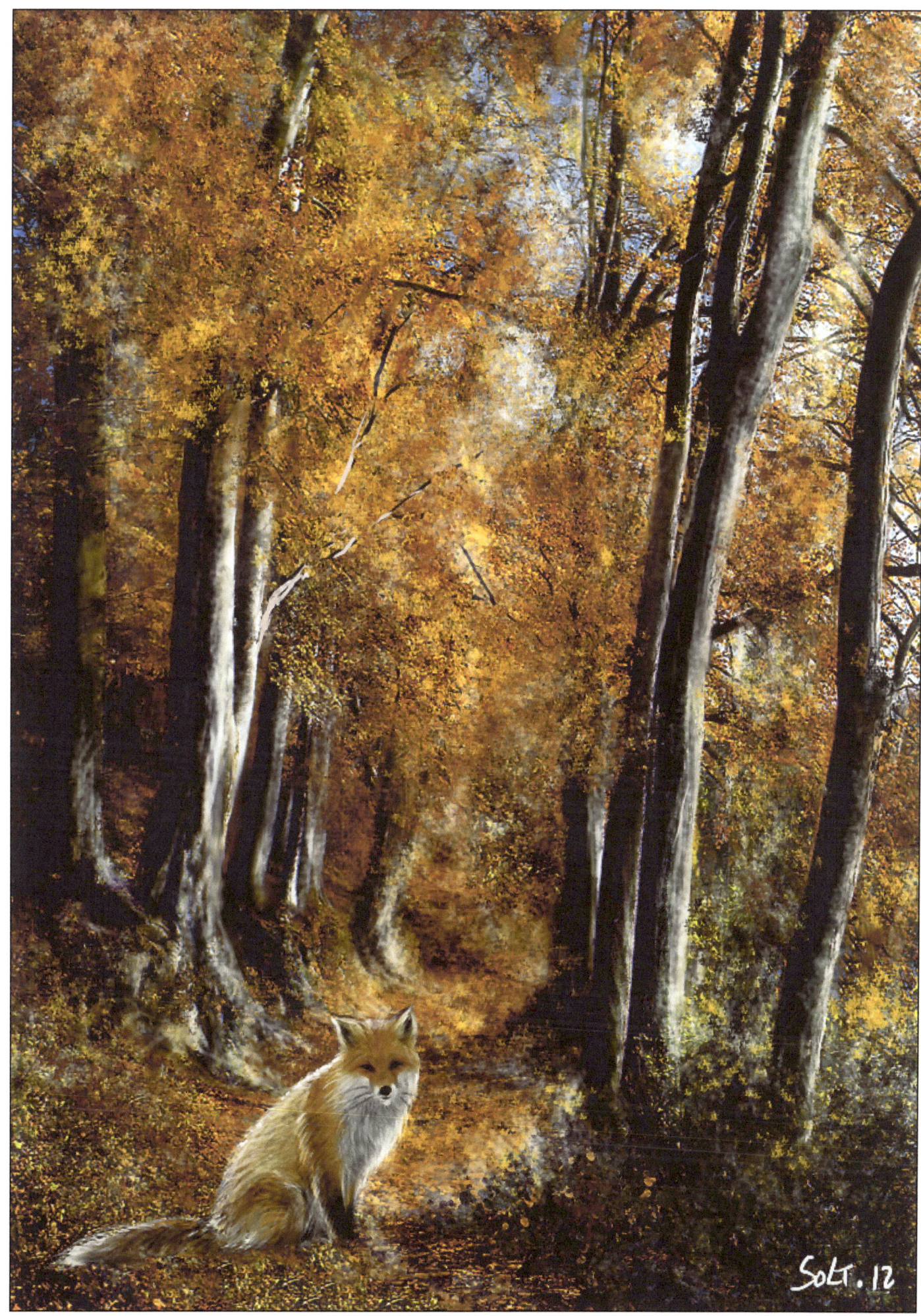

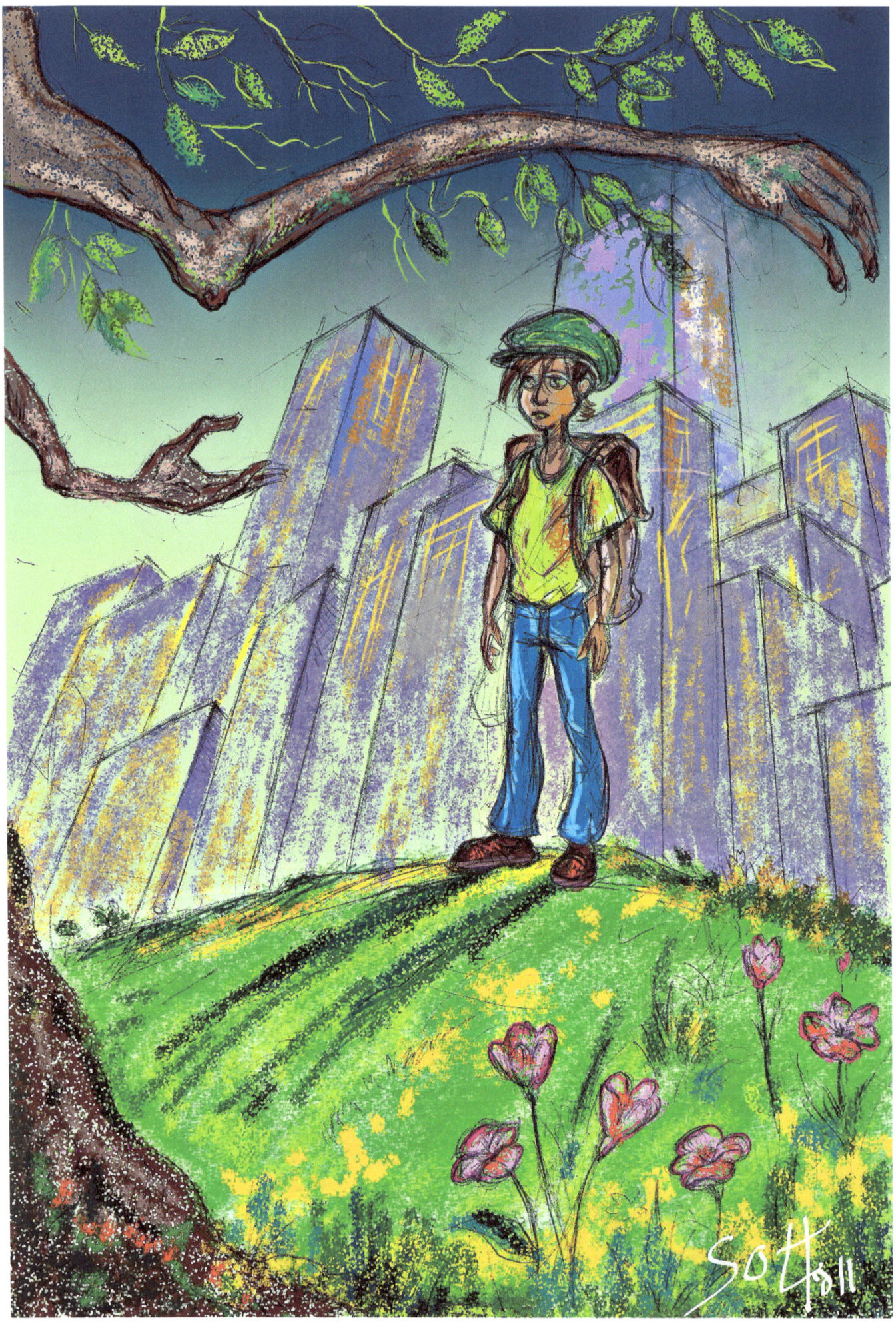

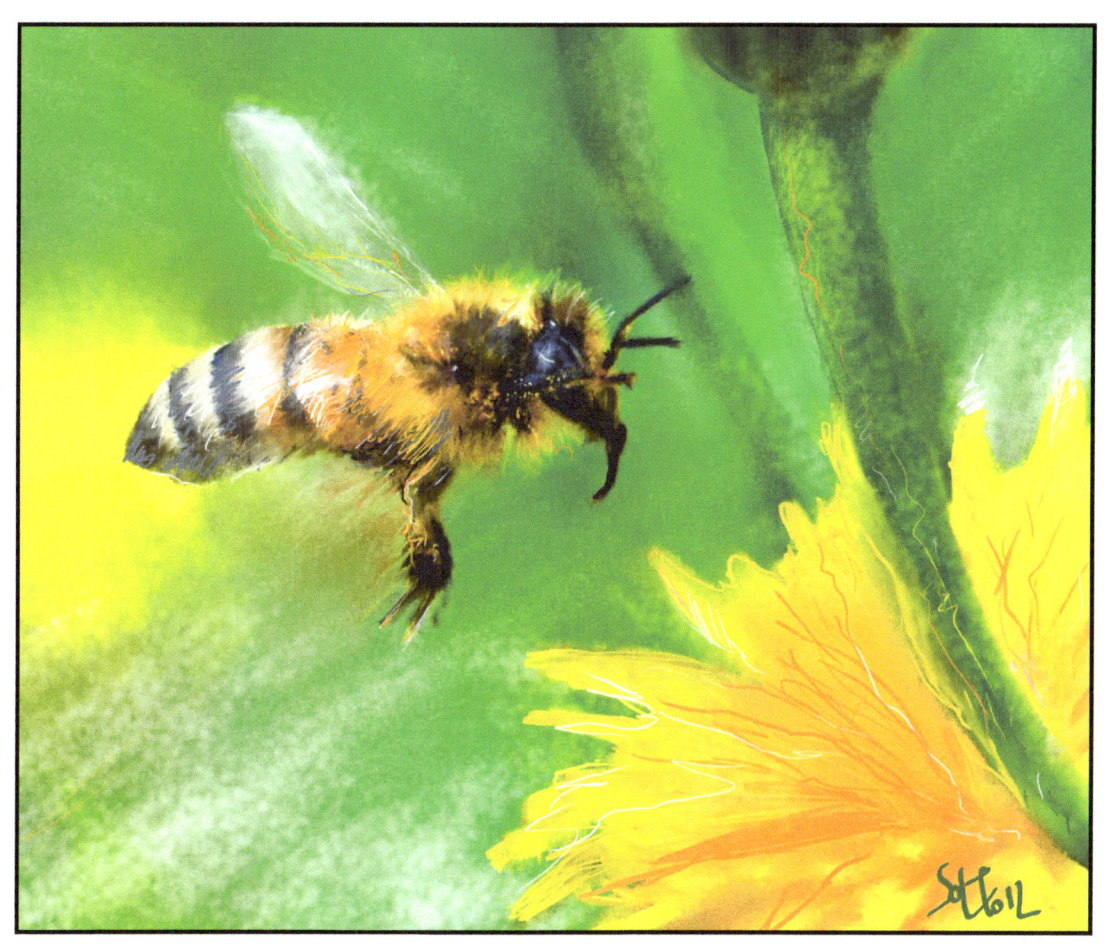

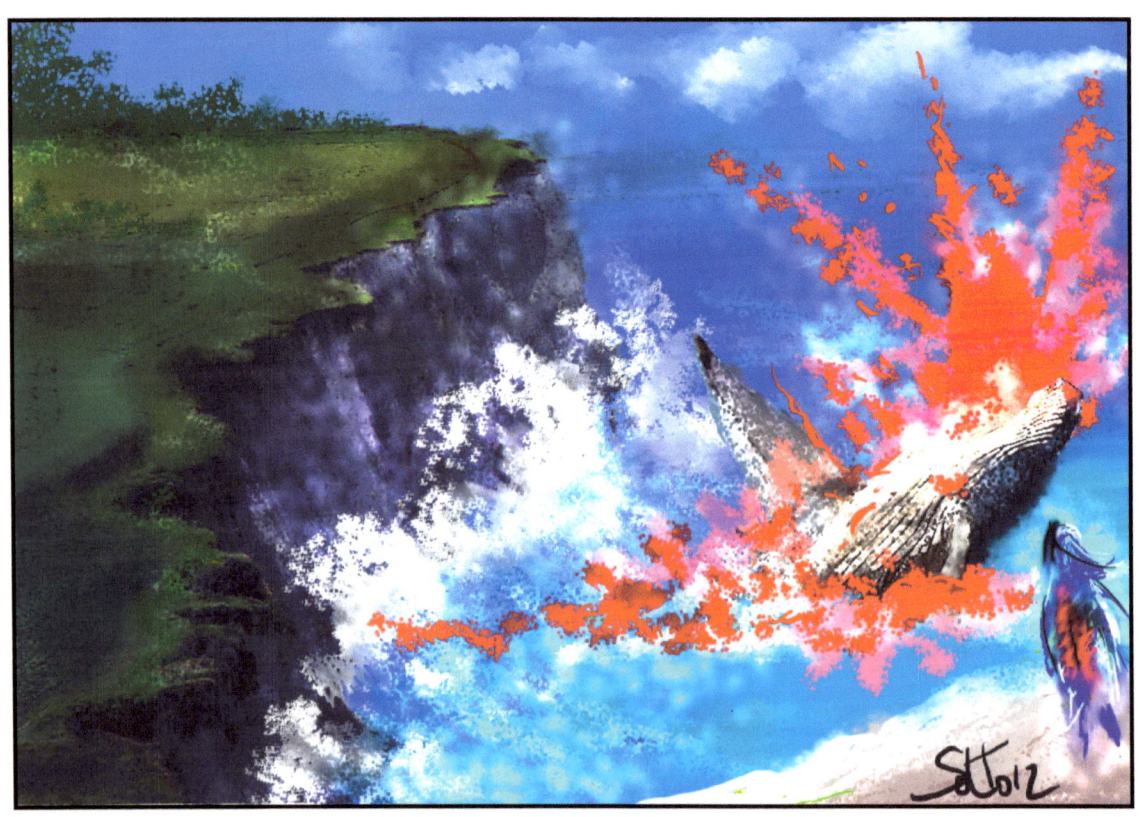

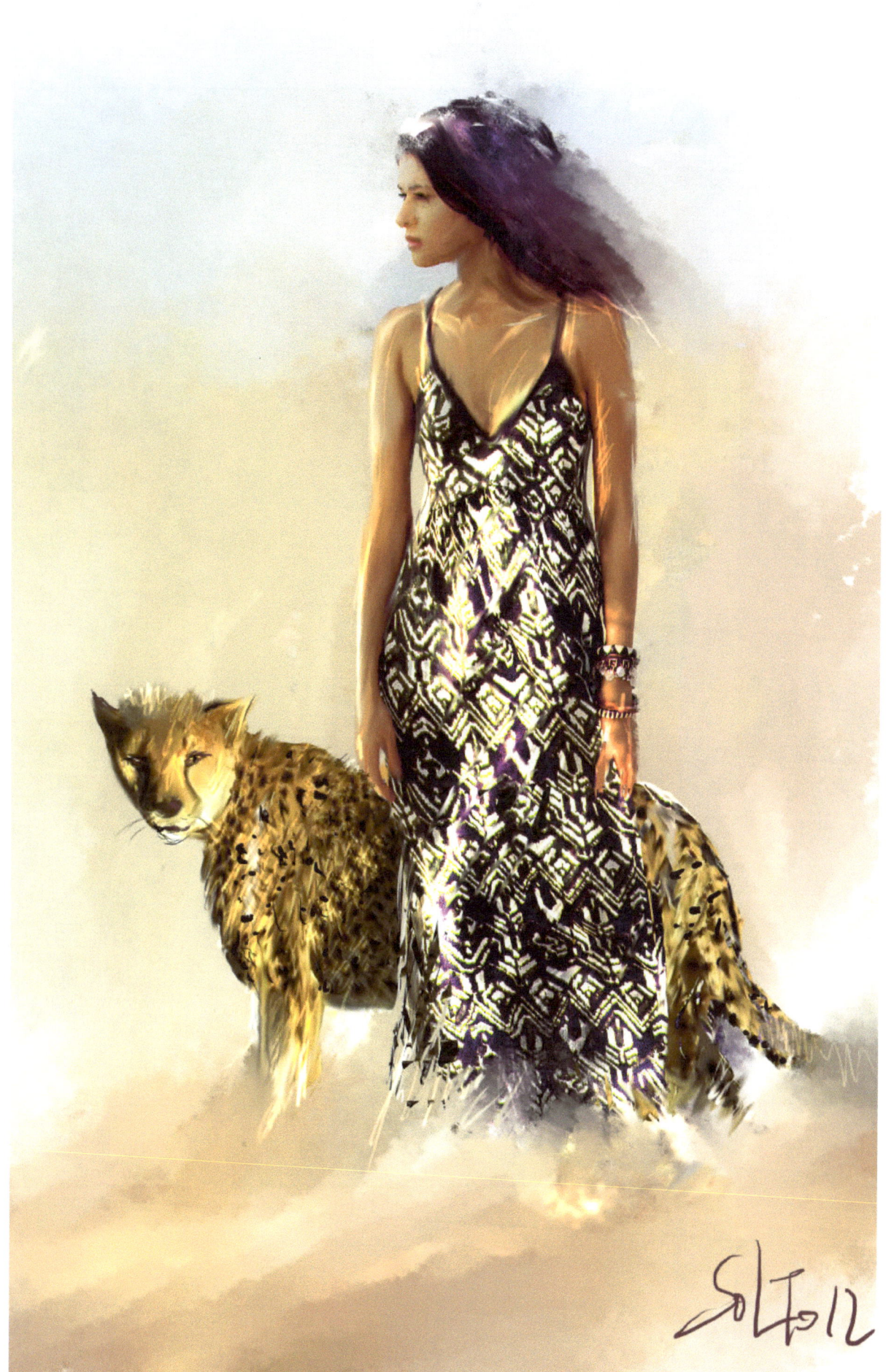

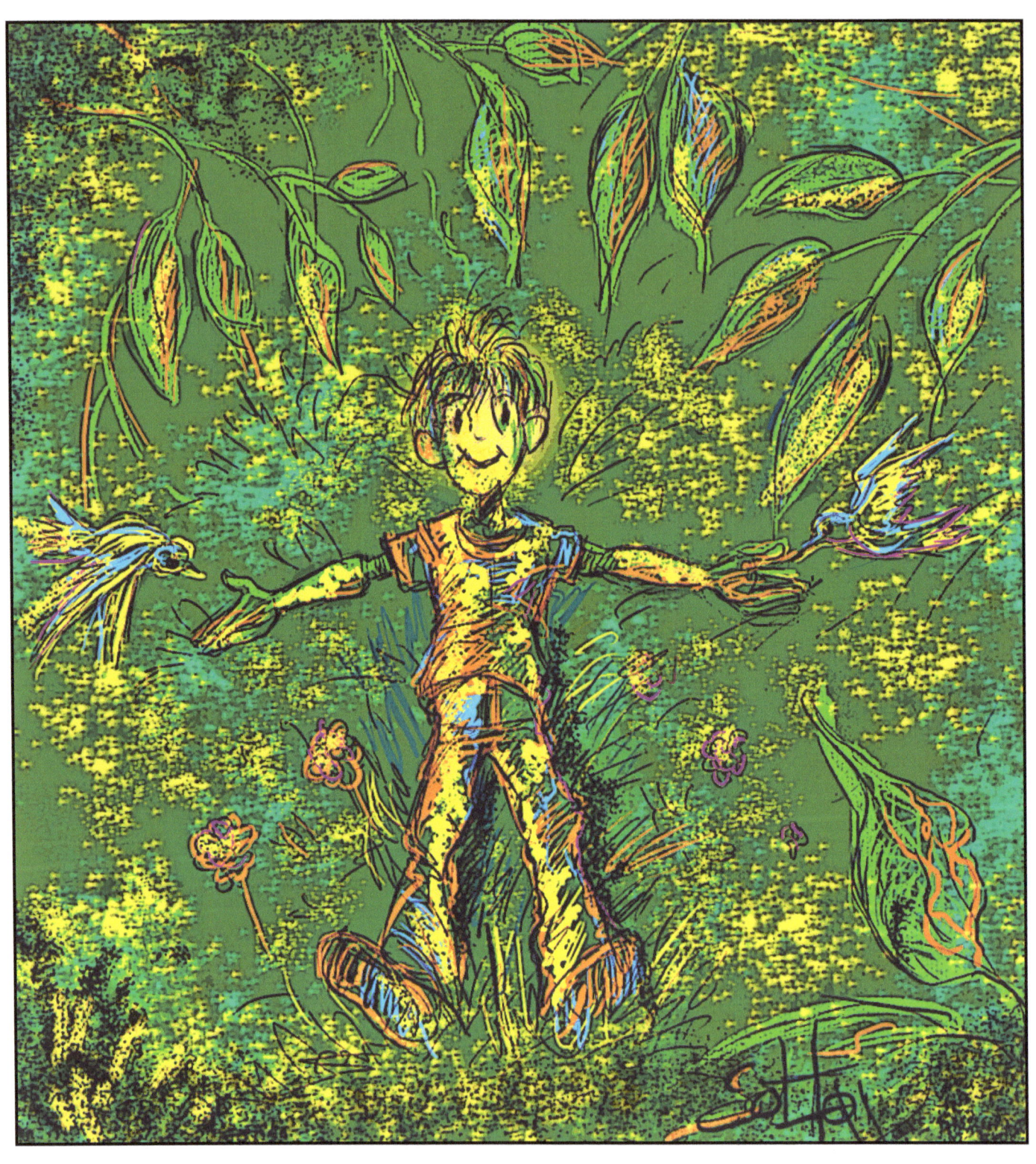

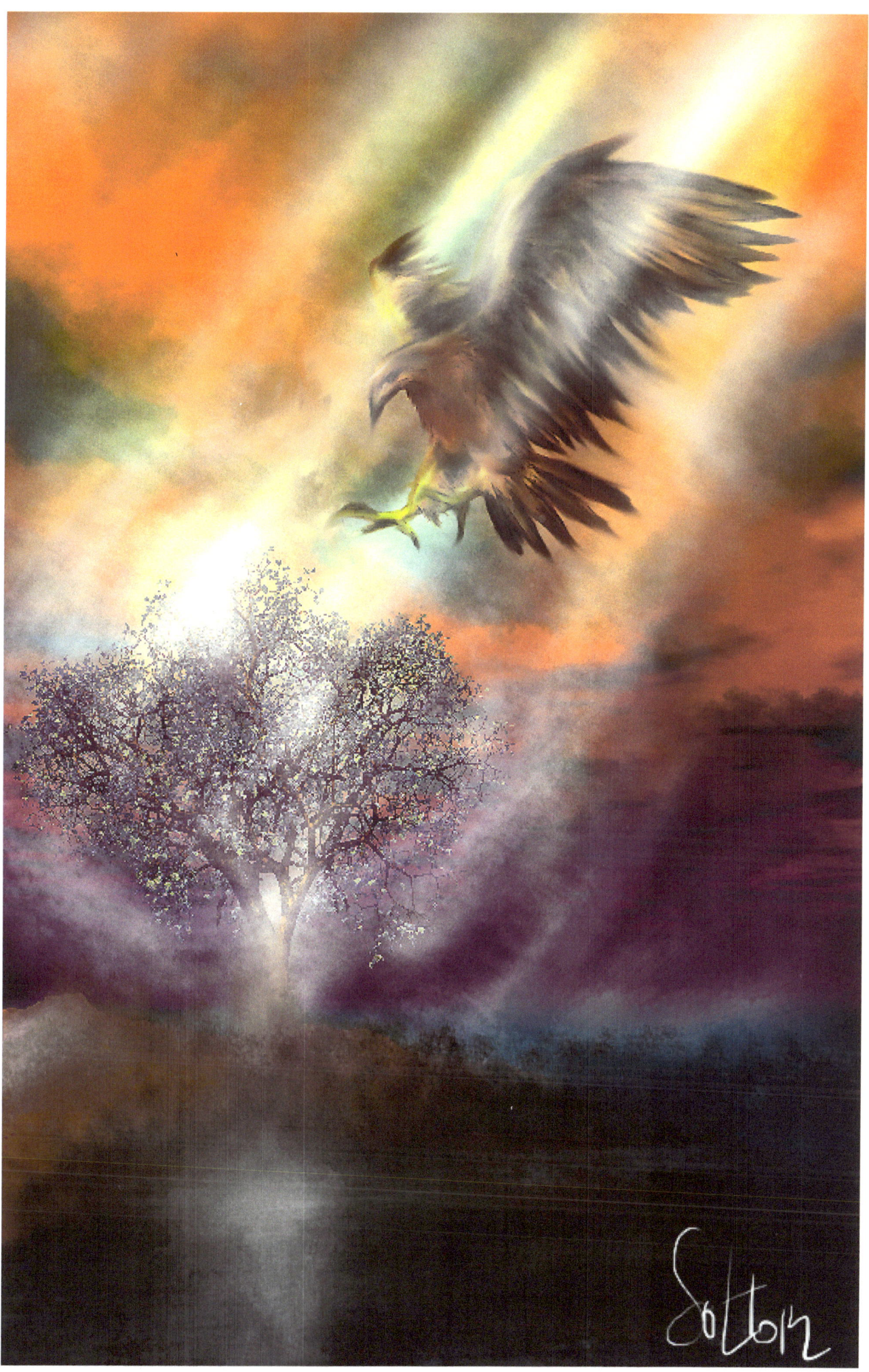

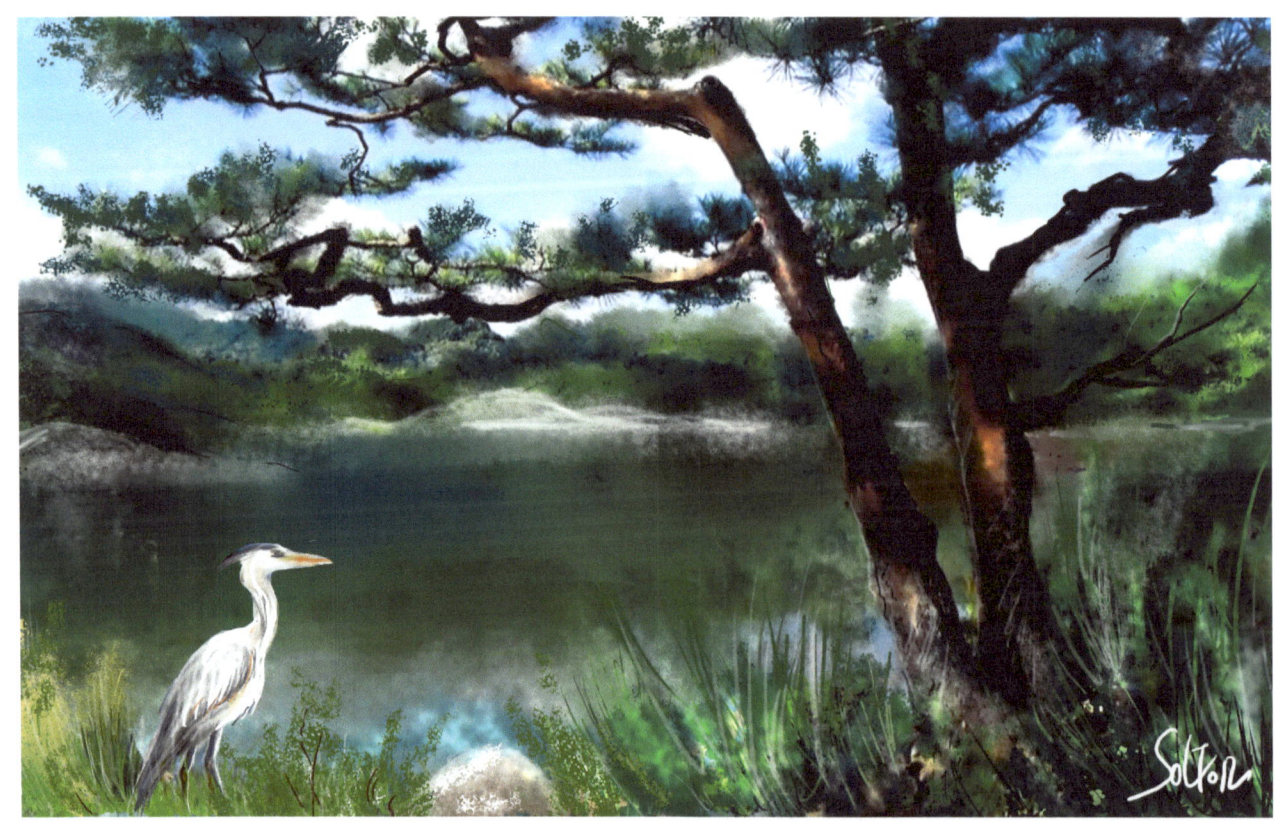

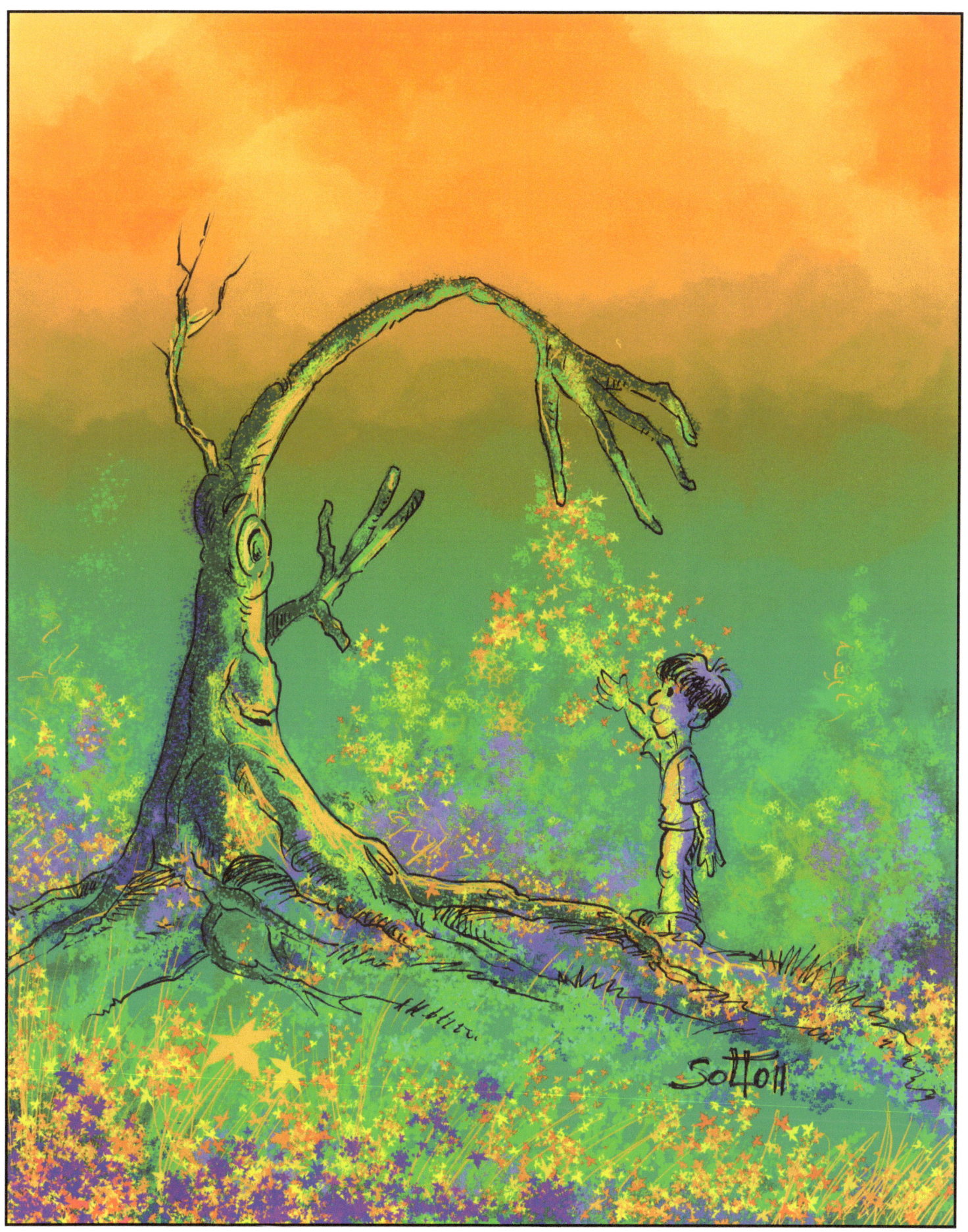

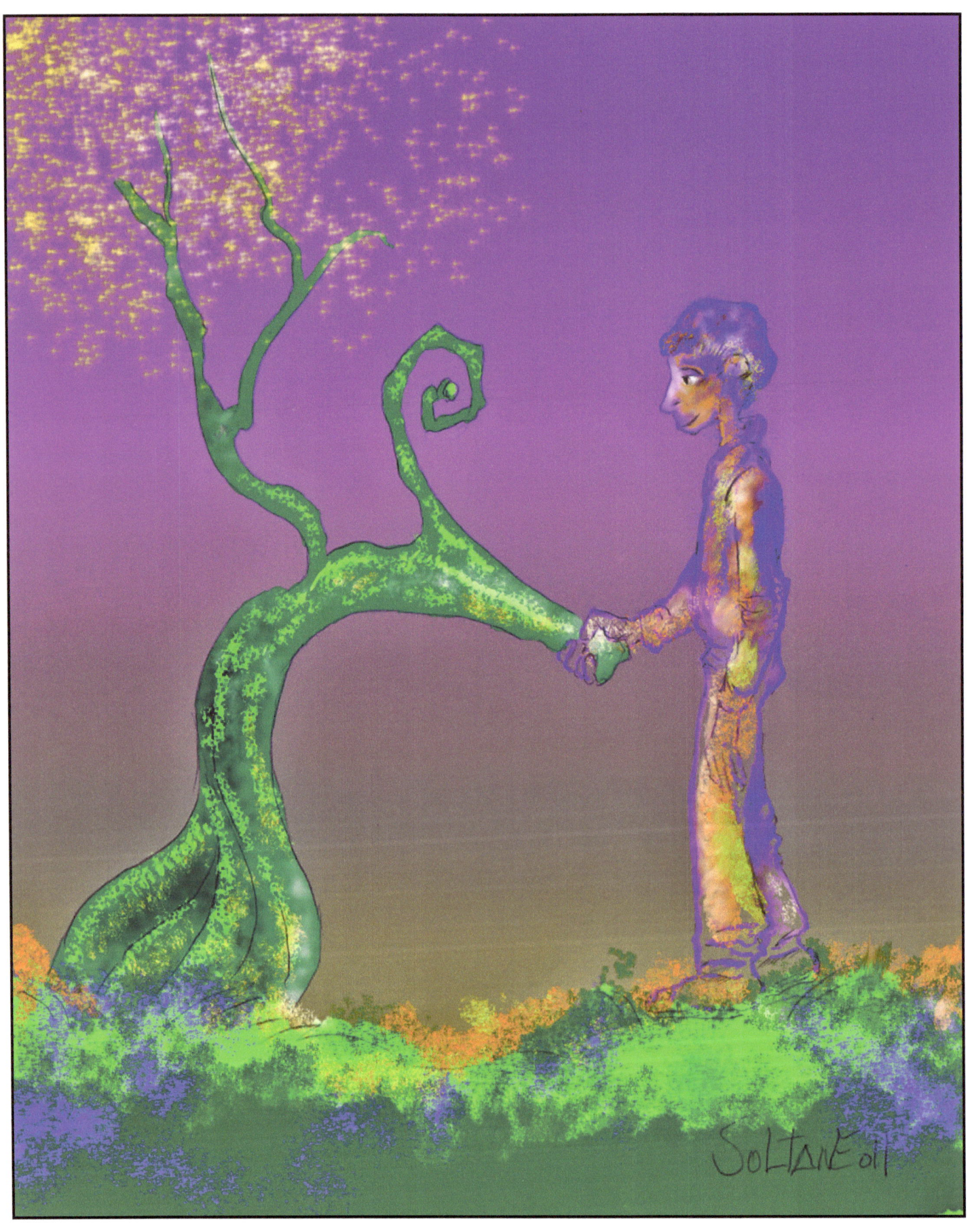

Illustrations 3D

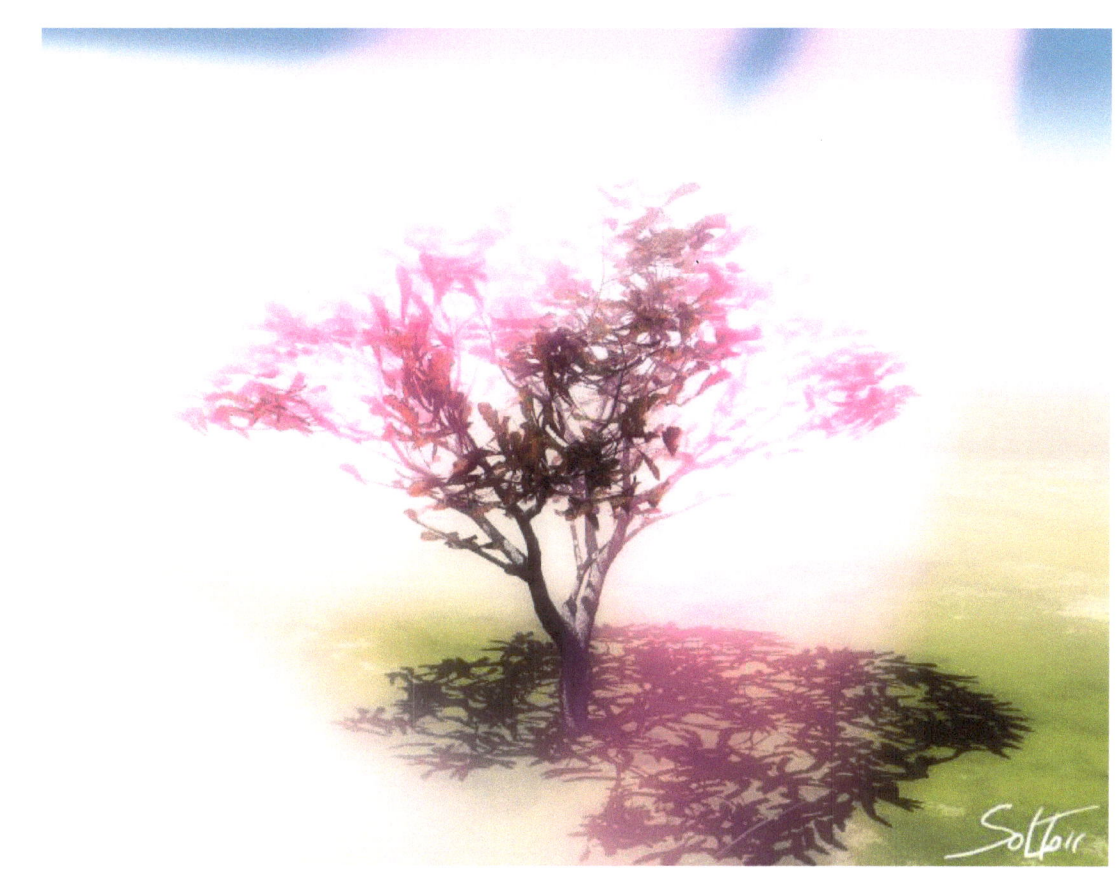

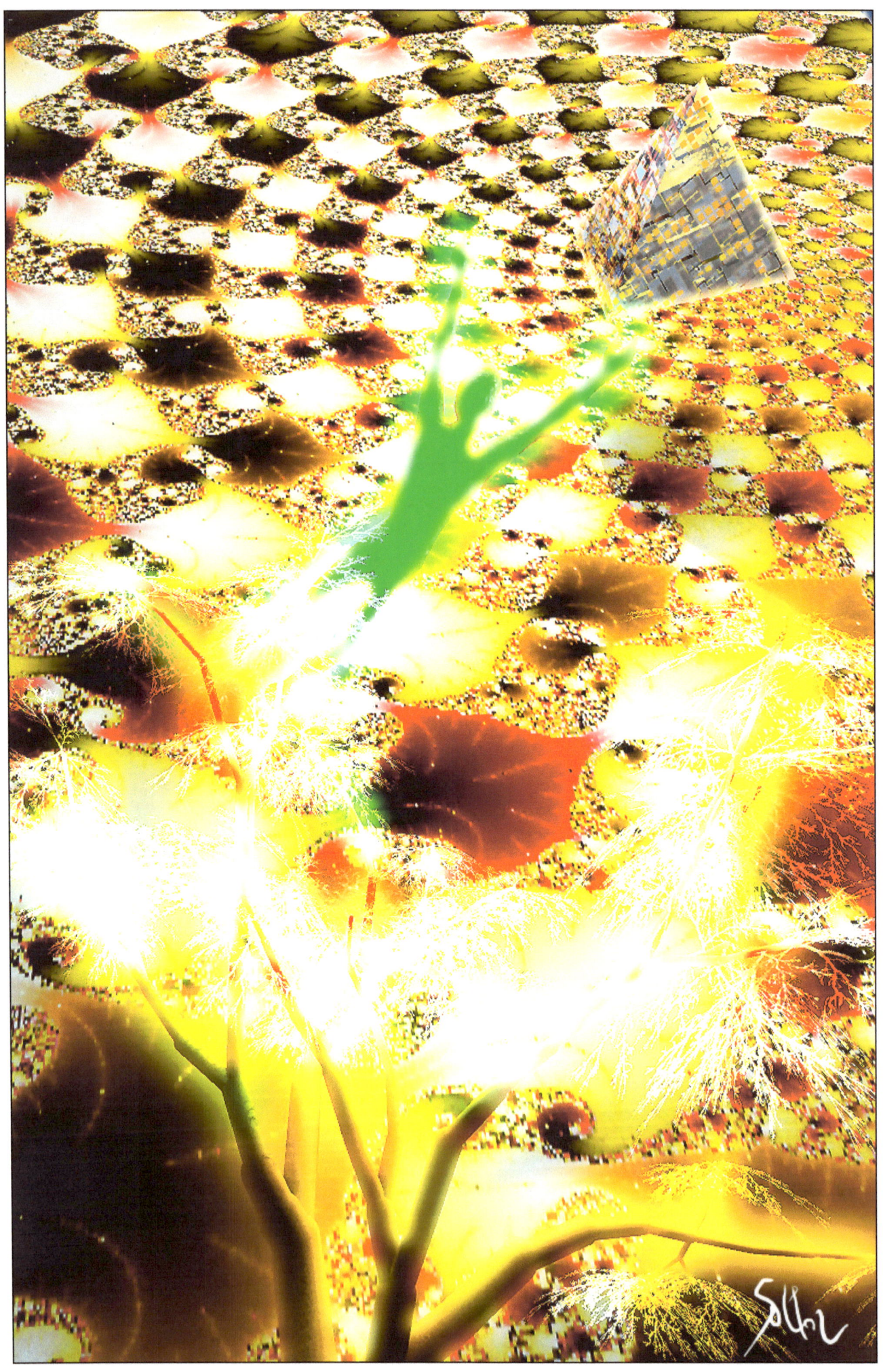

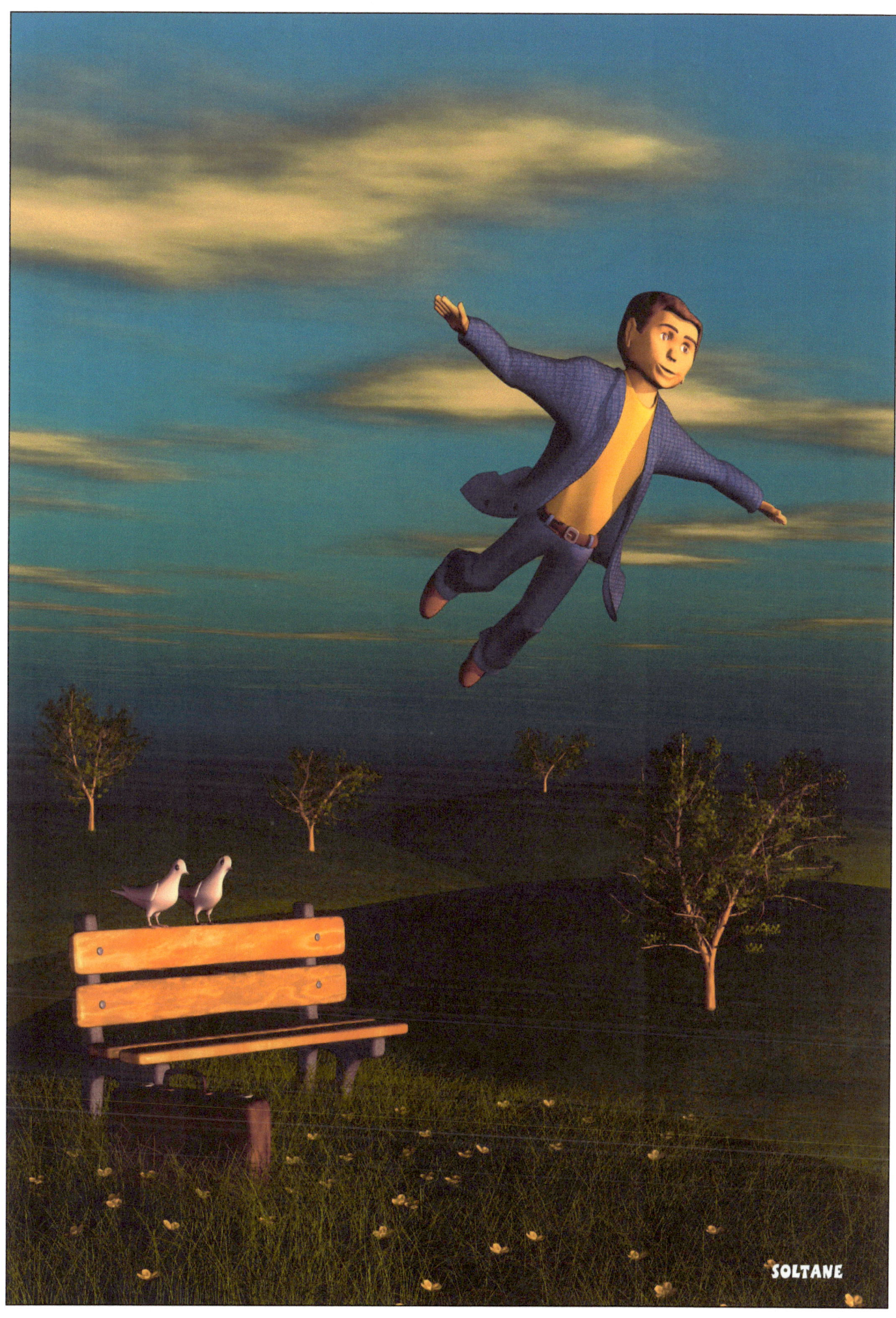

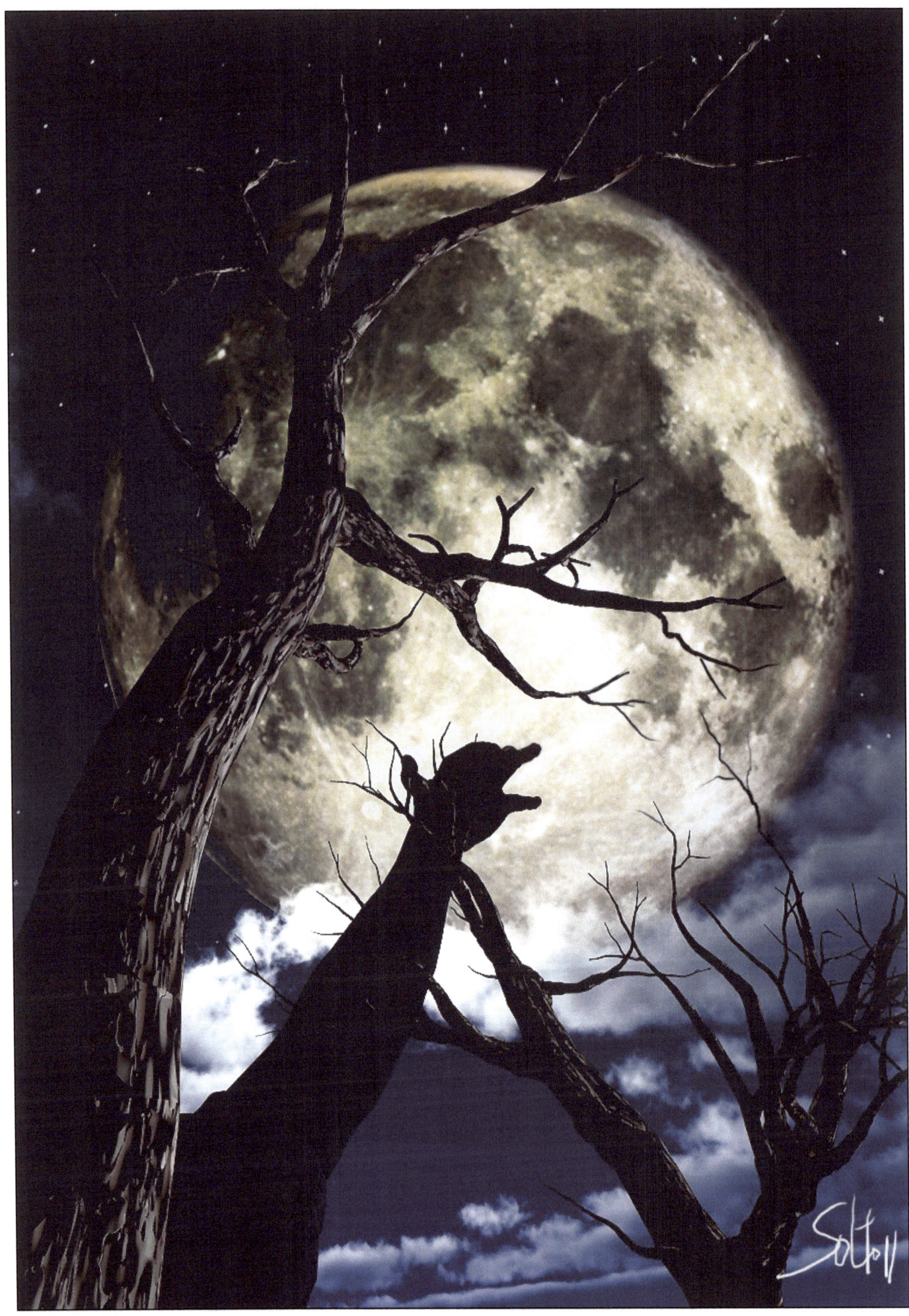

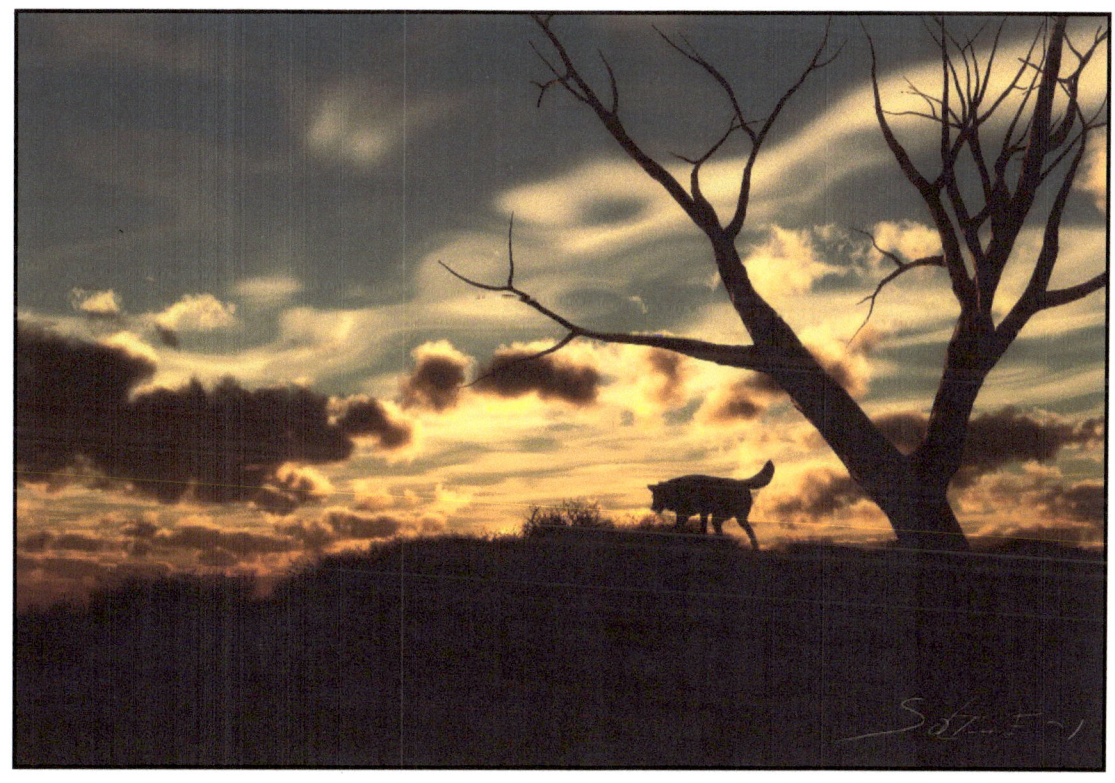

www.ingramcontent.com/pod-product-compliance
Lightning Source LLC
Chambersburg PA
CBHW051101180526
45172CB00002B/722